CATS & LIONS
ネコライオン

貓與獅

Mitsuaki Iwago 岩合光昭

張東君 譯

目次

貓是小型的獅子。

獅子是大型的貓。

—— 岩合光昭

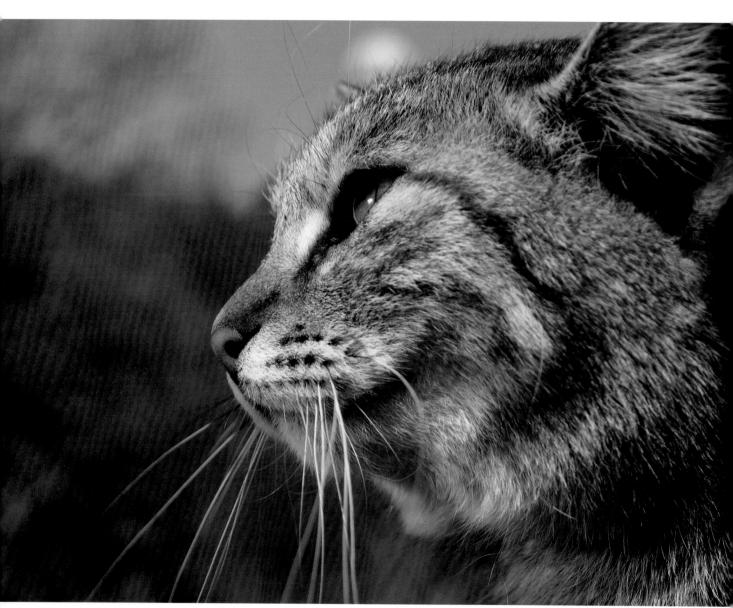

公貓發現母貓，觸鬚往下垂。　日本，靜岡縣，沼津市

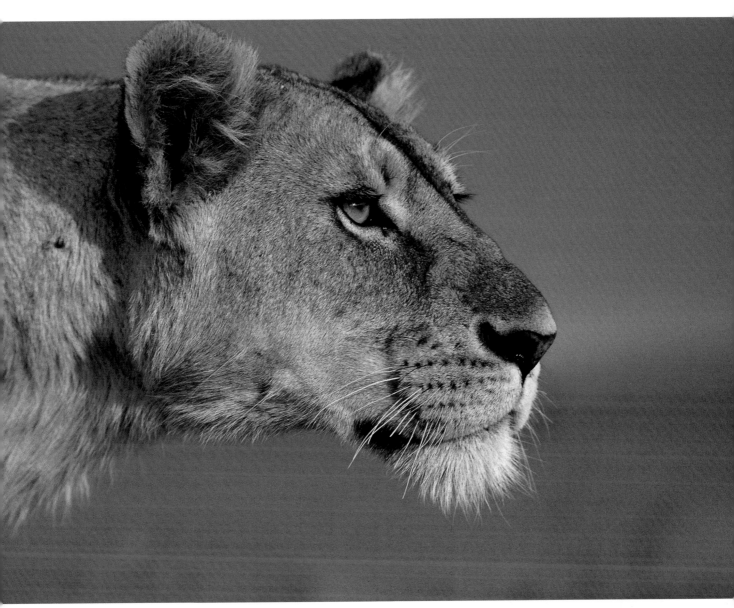

狩獵的基本是觀察。 坦尚尼亞，恩戈羅恩戈羅自然保護區

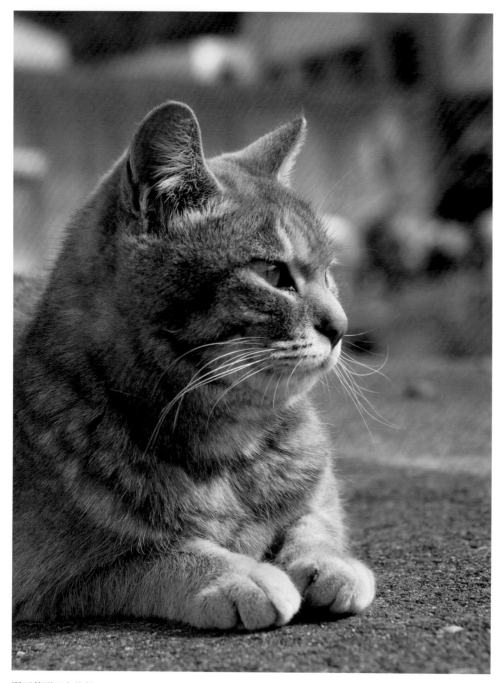

緊盯著剛回來的船。　日本，靜岡縣，西伊豆町

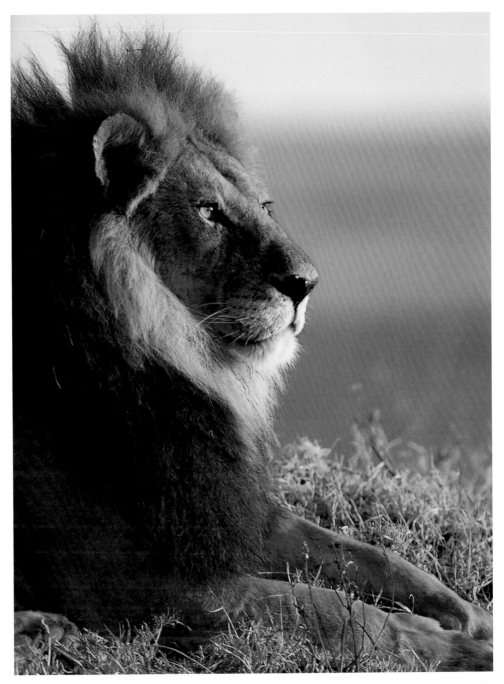

從小山丘上俯視成群的草食動物。　坦尚尼亞，恩戈羅恩戈羅自然保護區

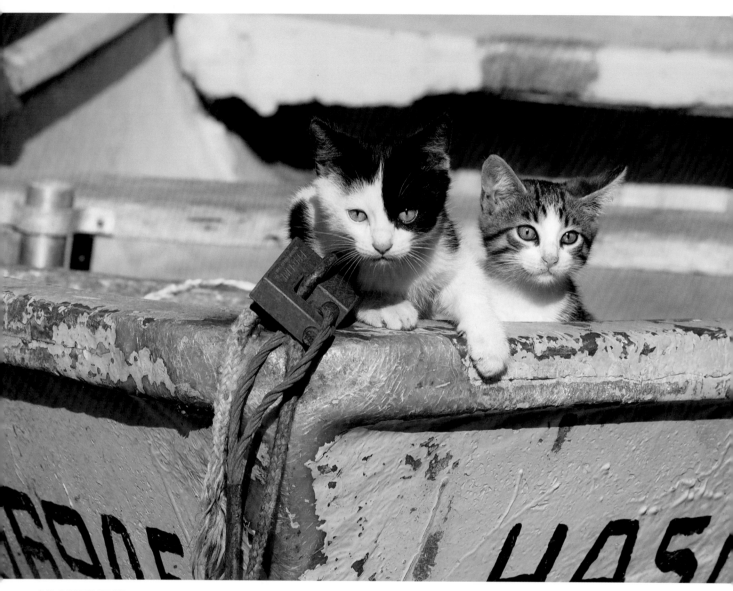

由漁夫照顧的貓兄弟。 古巴‧科希瑪

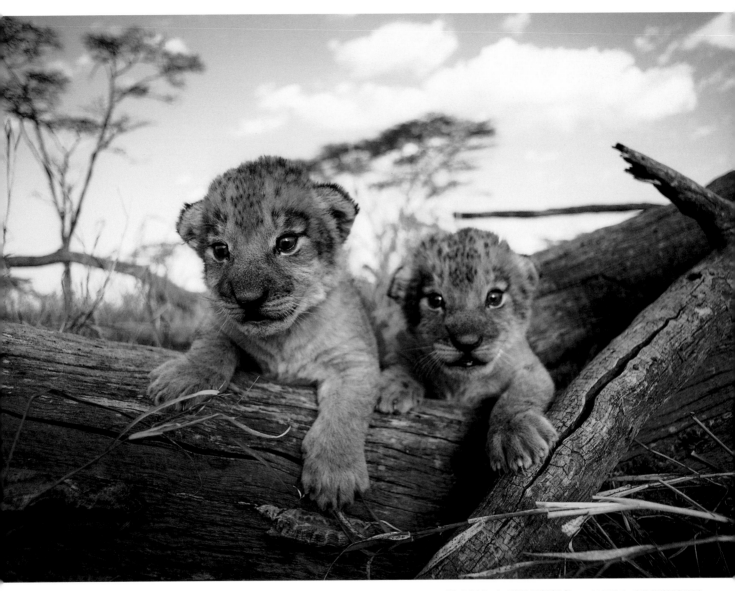

兄弟在倒木下面等待母親歸來。　坦尚尼亞，賽倫蓋蒂國家公園

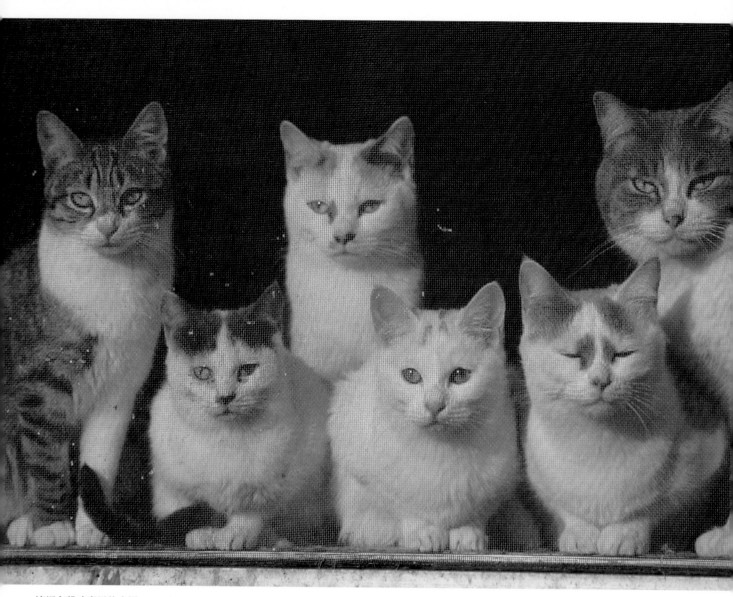

這裡有貓咪專用的小屋。 日本，靜岡縣，富士市

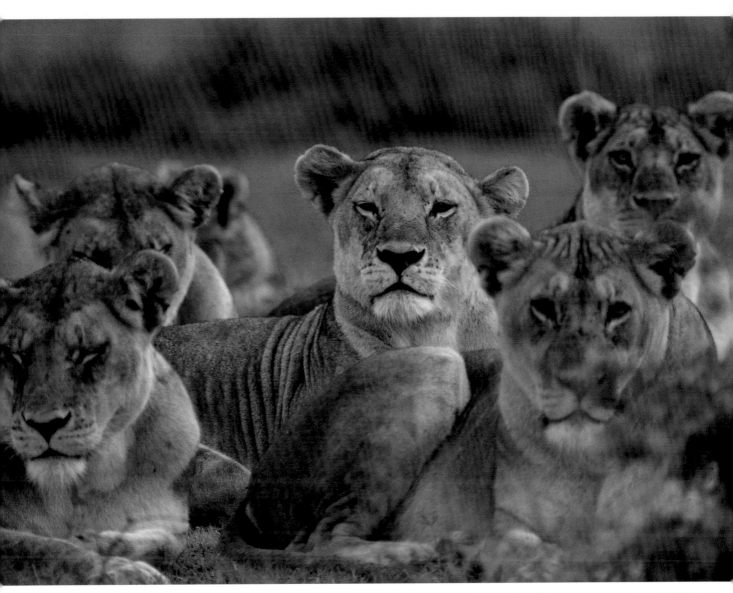

這個家族的中心，是擔任家長的母獅。　坦尚尼亞，恩戈羅恩戈羅自然保護區

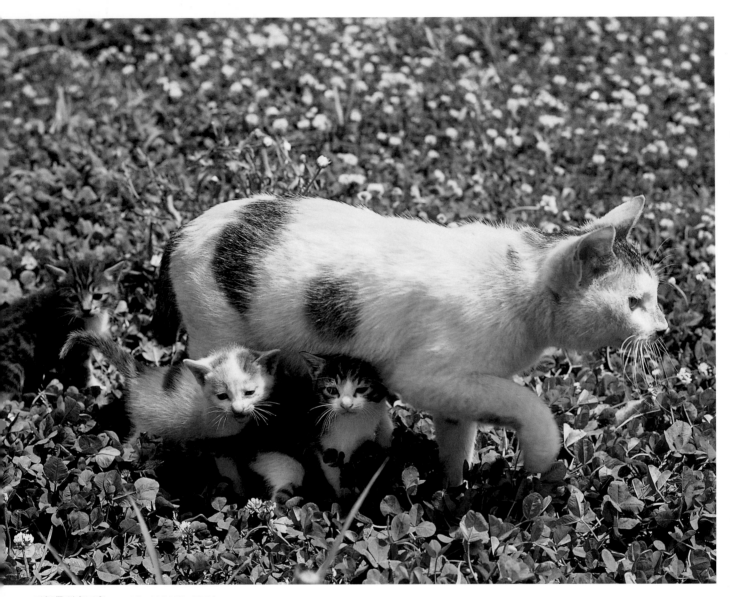

母親帶頭走回家。　　日本，神奈川縣，逗子市

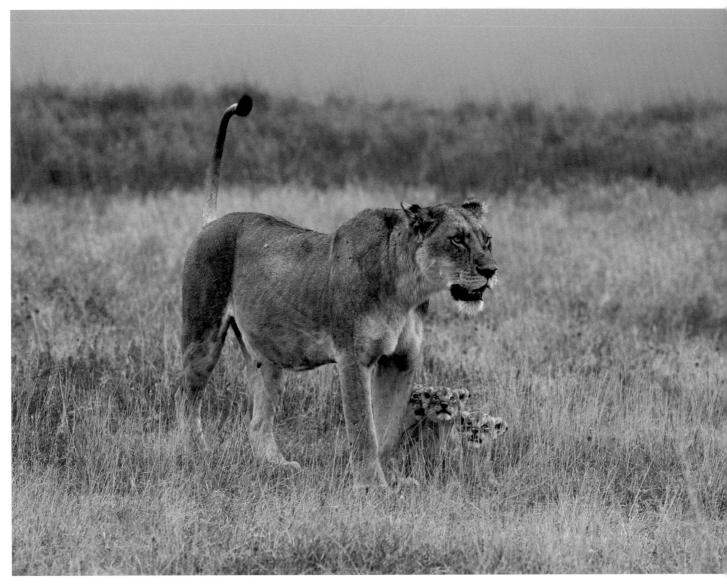

小獅子仔細觀察著母親的一舉手一投足。　坦尚尼亞，恩戈羅恩戈羅自然保護區

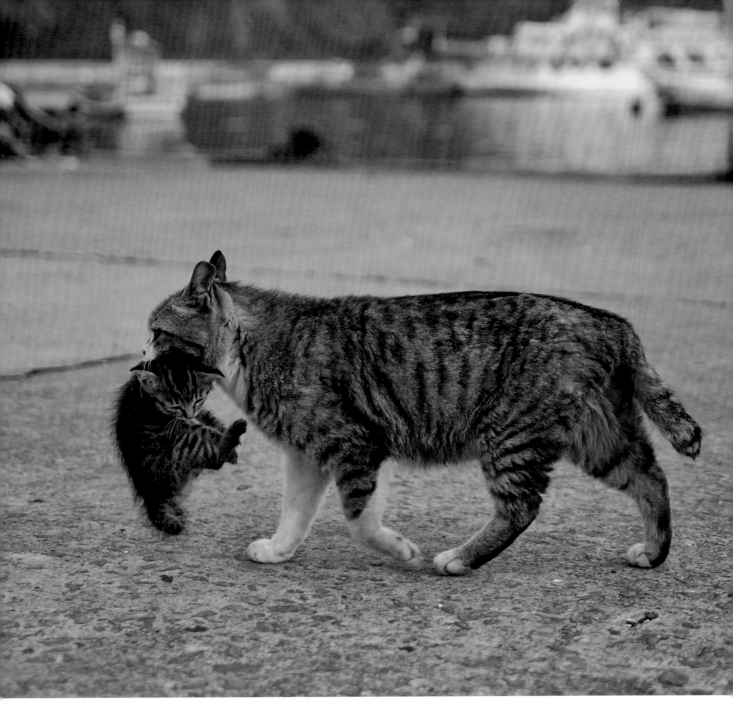

母貓經常換地方隱藏小貓。　日本，宮城縣，石卷市

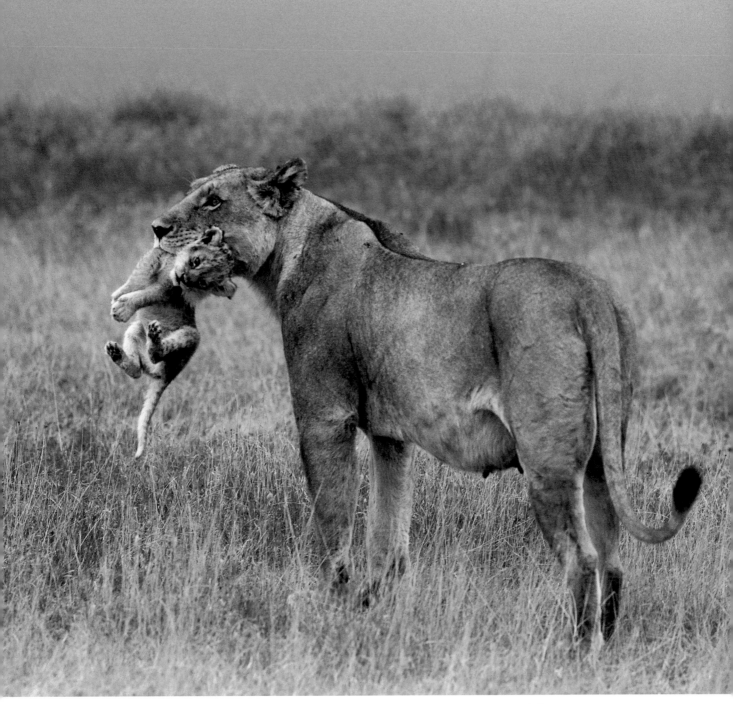

小獅子被母獅叼在嘴裡的時候會全身放鬆。　坦尚尼亞，恩戈羅恩戈羅自然保護區

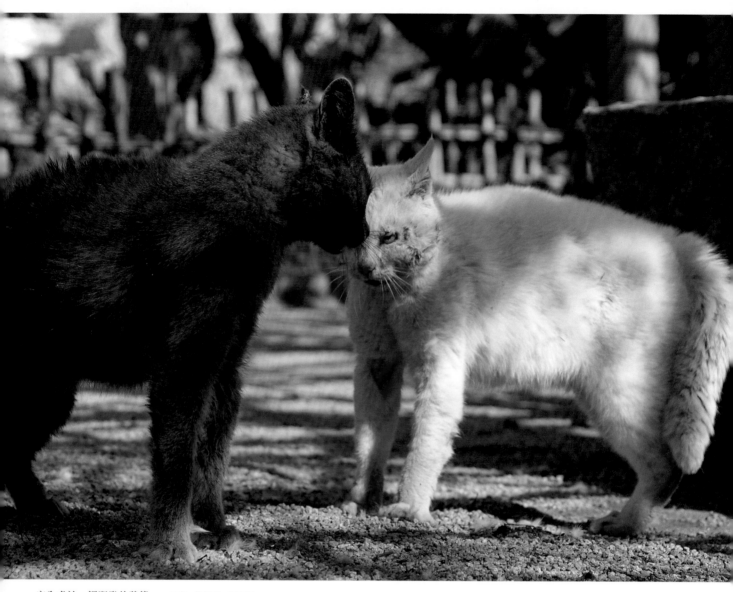

完全處於一觸即發的狀態。　日本，佐賀縣，唐津市

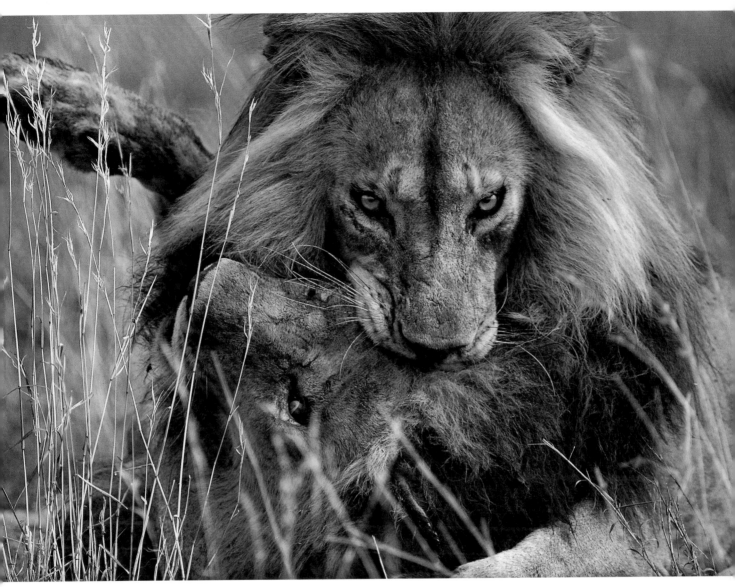

公獅正在解決另一頭公獅。　坦尚尼亞，賽倫蓋蒂國家公園

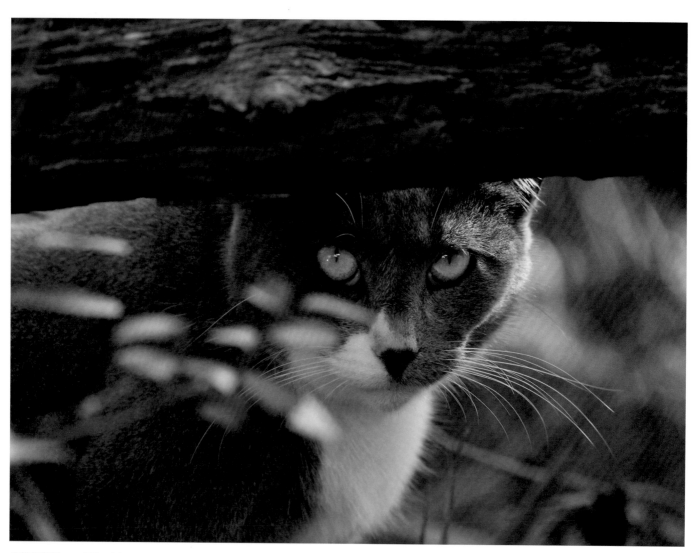

公貓的凝視。　美國，喬治亞州，史濟達威島

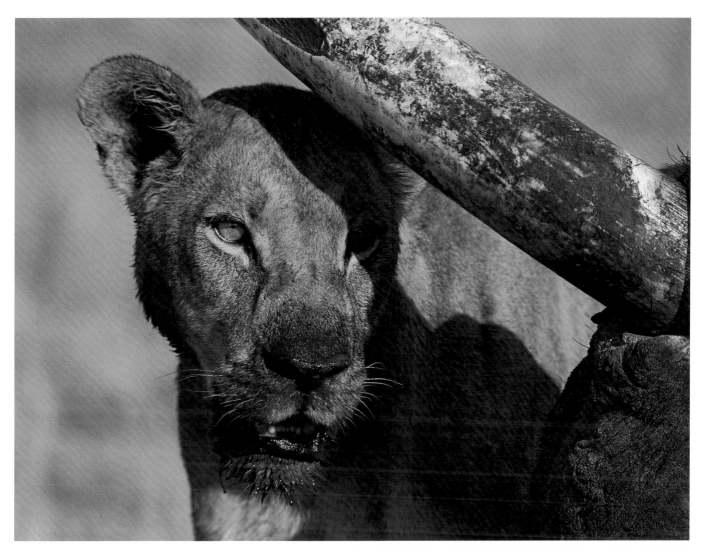

一邊大嚼非洲象的肉，一邊不時躲在象牙的影子下休息。　波札那，卓比國家公園

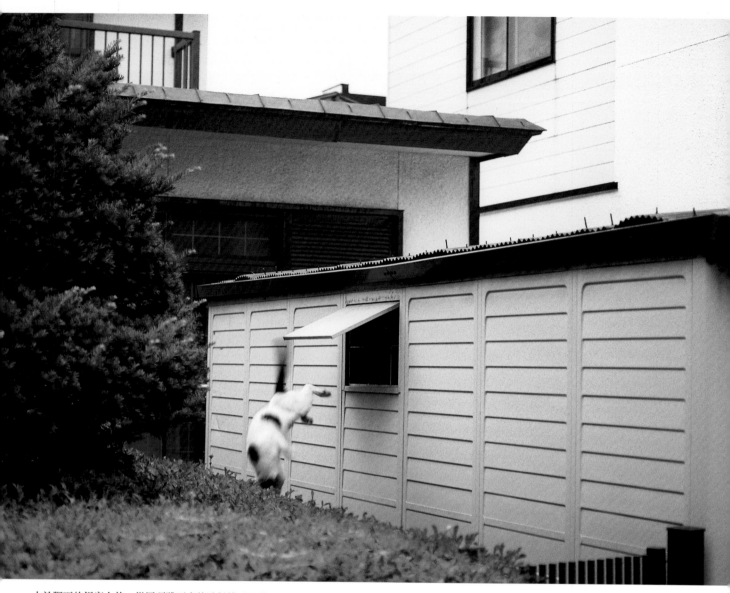

由於腳下的鋁窗太軟，從屋頂跳下來的時候摔了一跤。　日本，北海道，函館市

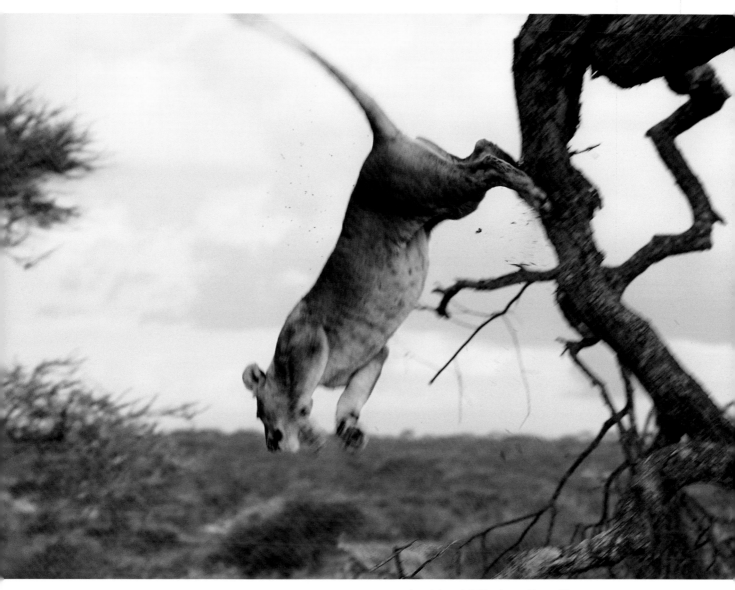

獅子雖然也會爬樹，但卻不擅長下樹。　坦尚尼亞，曼雅拉湖國家公園

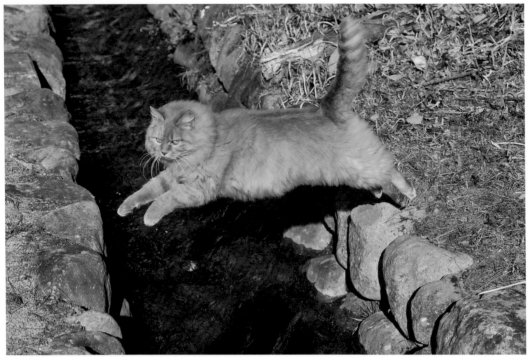

雖然不太專心卻仍舊輕鬆跳過。　日本，山梨縣，北杜市

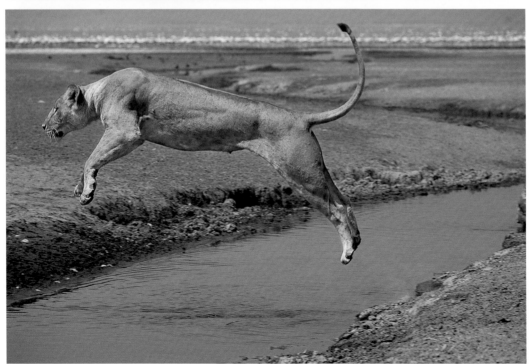

認真確認著陸地點。　坦尚尼亞，恩戈羅恩戈羅自然保護區

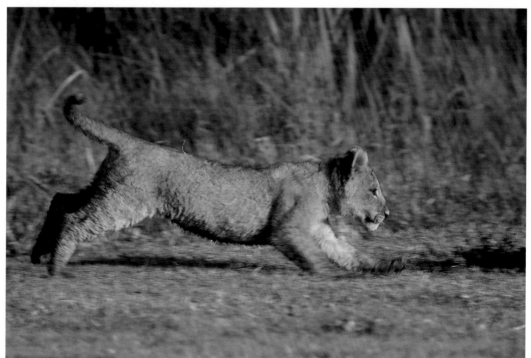

貓身上的毛美麗地躍動著。　日本・東京都・武藏野市

小獅子專心跑步。　坦尚尼亞・恩戈羅恩戈羅自然保護區

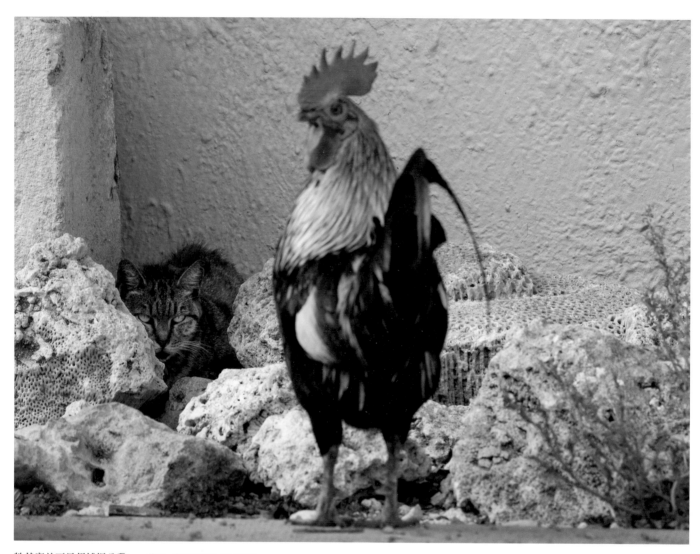

牠其實並不是想捕捉公雞。 美國，佛羅里達州，基威斯特

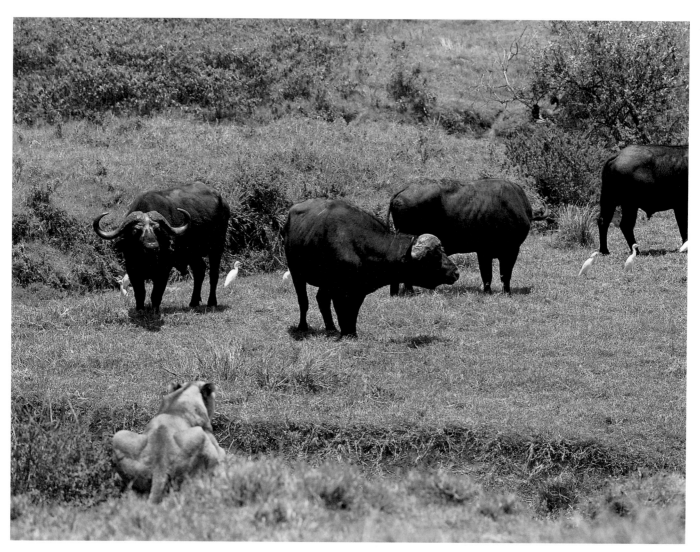

為了能夠狩獵成功，平日的態度就很重要。牠正在觀察非洲水牛的活動。　坦尚尼亞，恩戈羅恩戈羅自然保護區

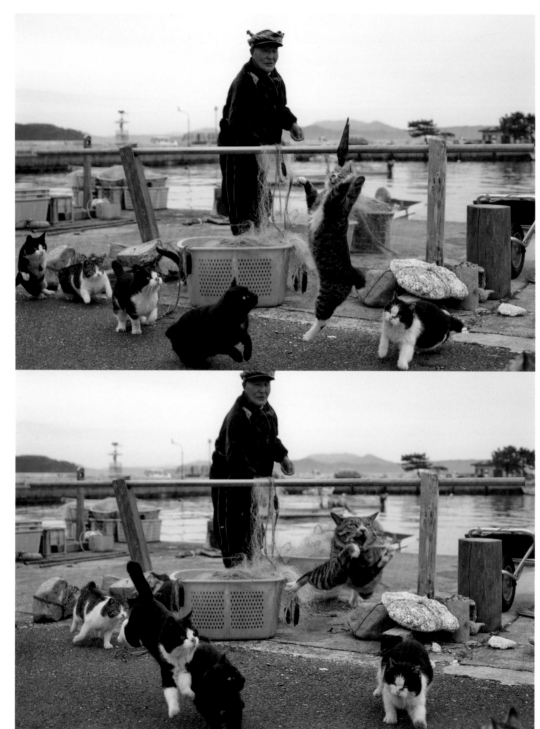

跳躍能力的考驗。　日本，宮城縣，石卷市

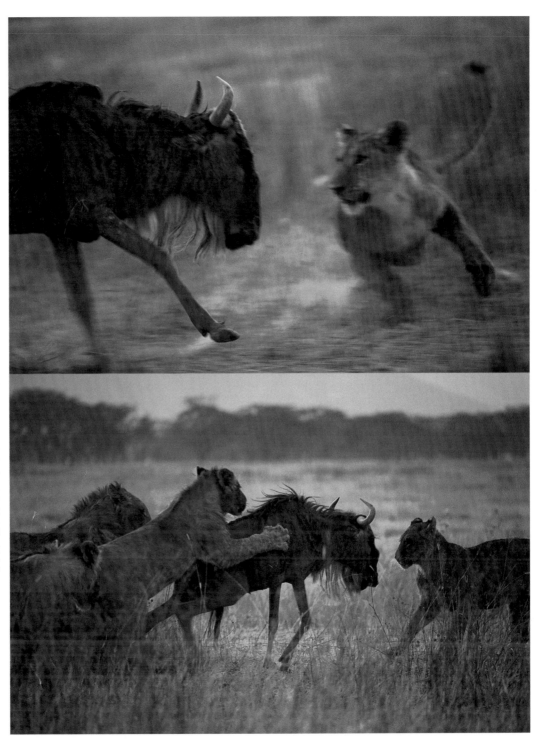

不論捕食者還是獵物都努力想要活下去。這裡的獵物是牛羚。 坦尚尼亞，恩戈羅恩戈羅自然保護區

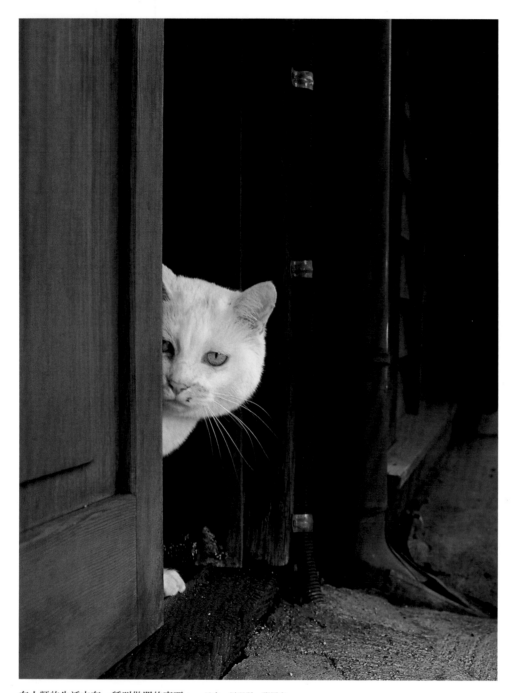

在人類的生活中有一種叫做門的東西。　日本，長野縣，鹽尻市

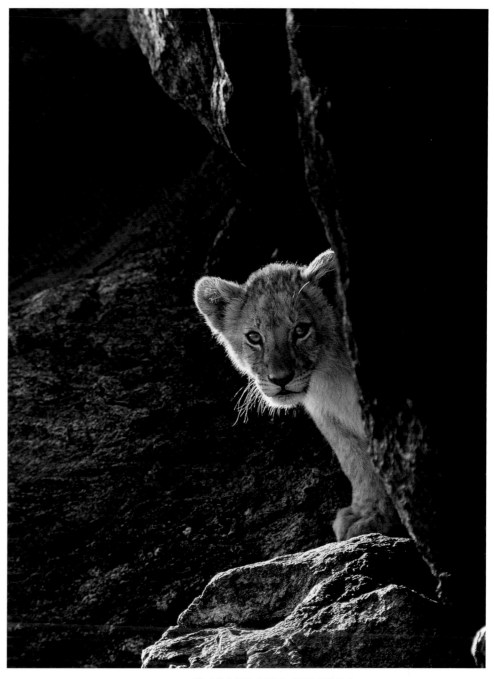

獅子的生活中也需要可以躲藏的地方。　坦尚尼亞，賽倫蓋蒂國家公園

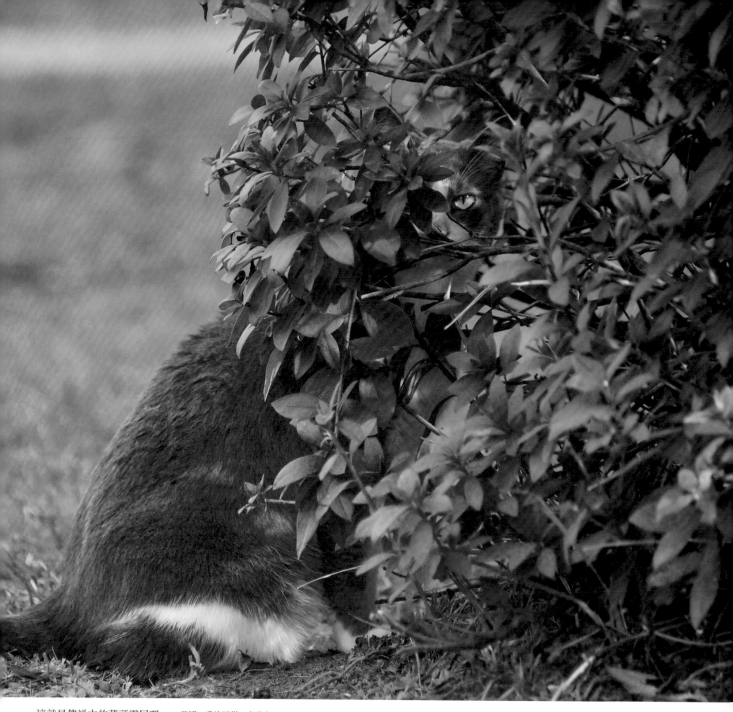

這就是傳說中的藏頭露尾吧。　美國，喬治亞州，泰碧島

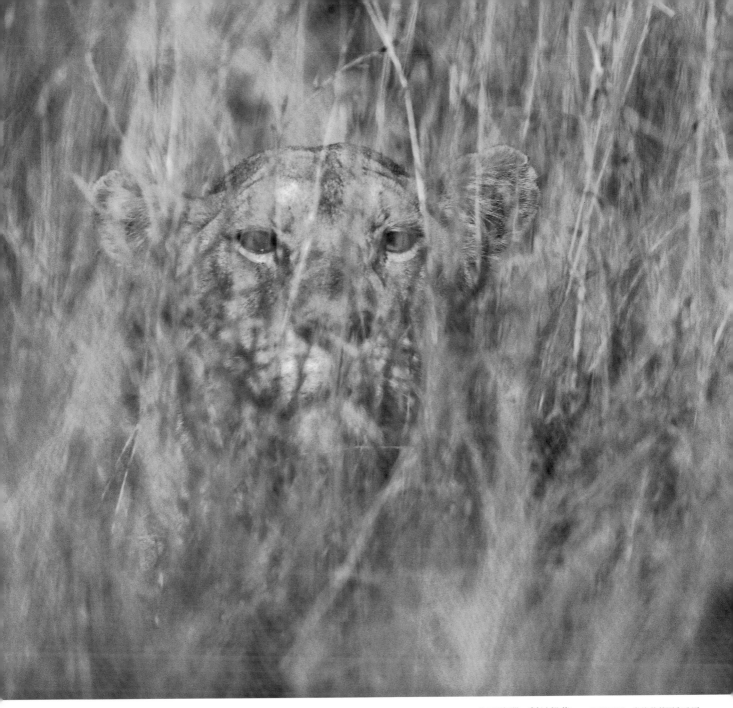

為了狩獵，暫且躲藏。　坦尚尼亞，賽倫蓋蒂國家公園

找到一個中意的場所。 日本，石川縣，金澤市

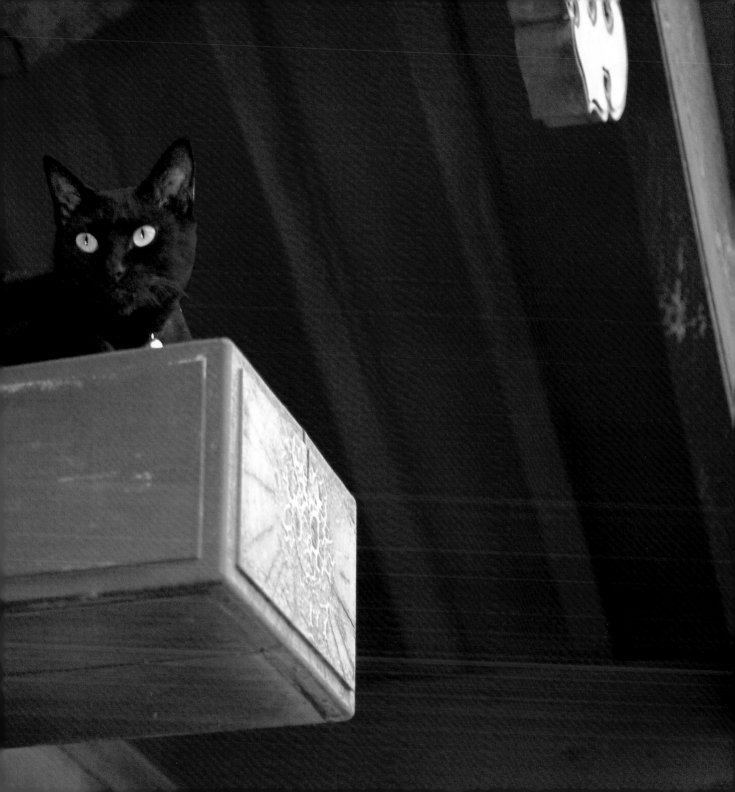

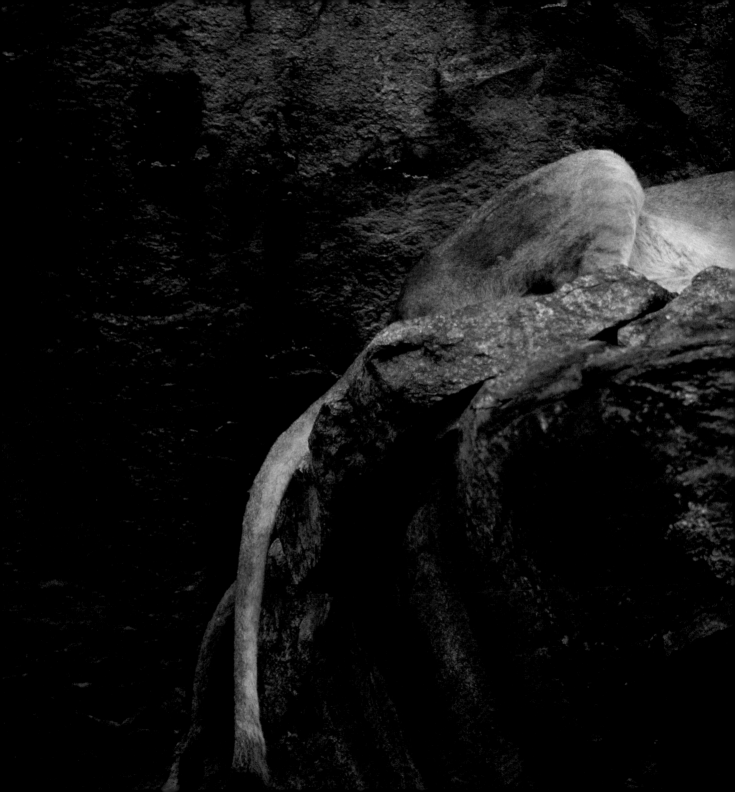

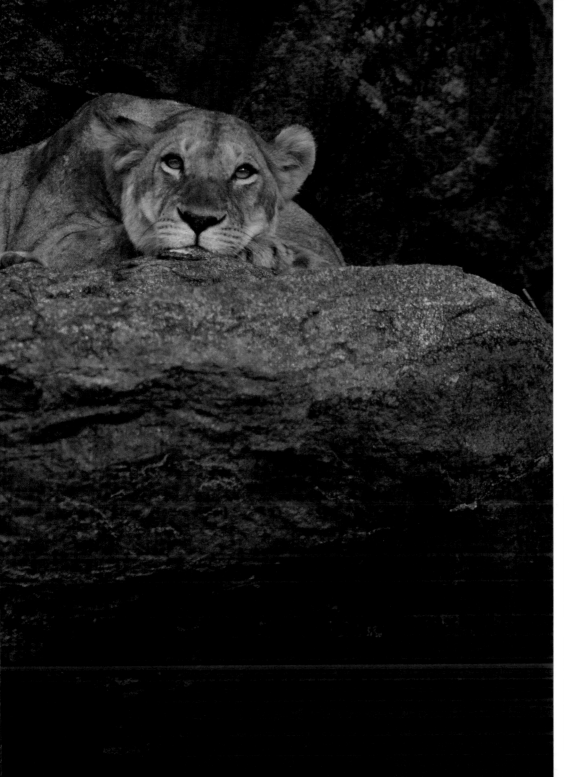

從高處能夠俯視整片平原。　坦尚尼亞，賽倫蓋蒂國家公園

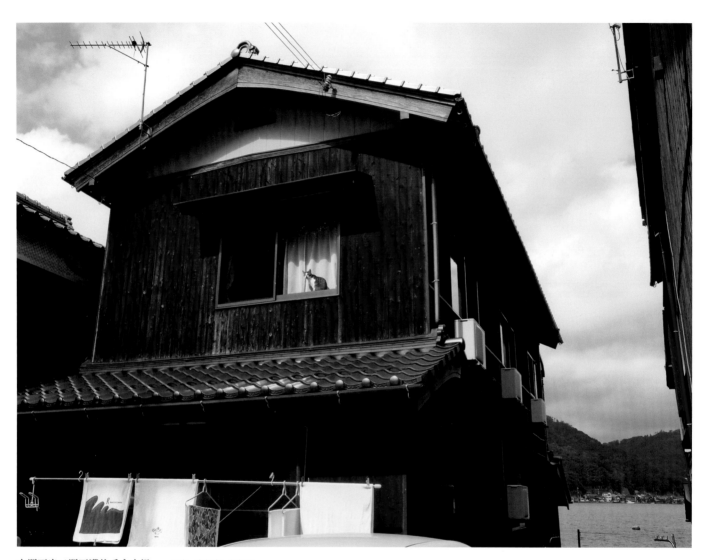

大門不出二門不邁的千金小姐。　日本，京都府，伊根町

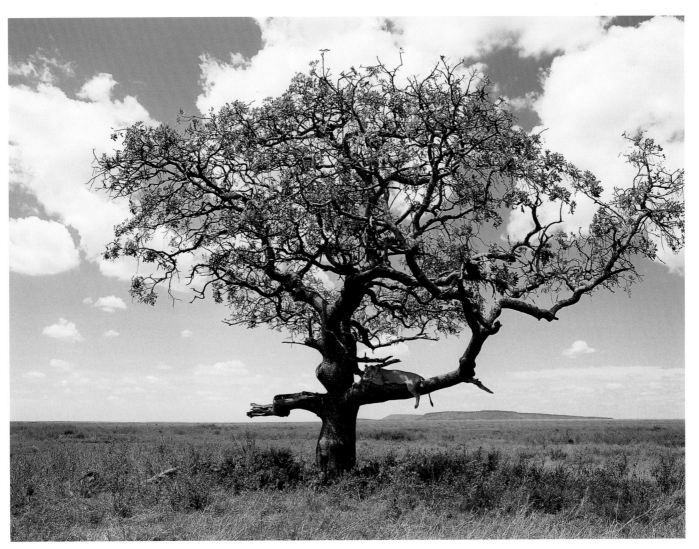

聽著掃過平原的風聲睡午覺。　坦尚尼亞，賽倫蓋蒂國家公園

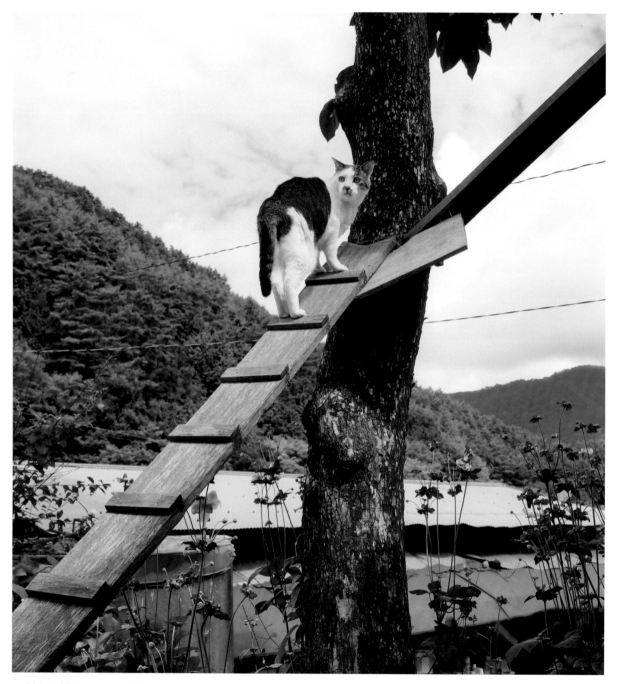

一路通往閣樓。　日本，長野縣，青木村

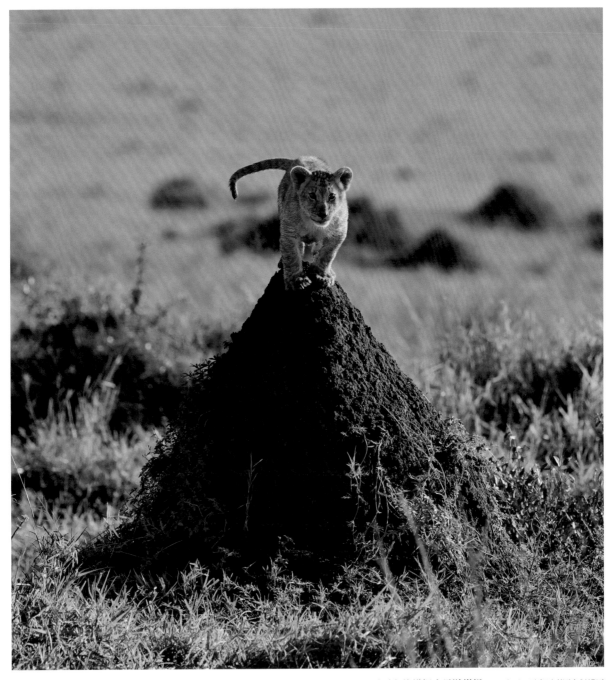

平原上的蟻塚也是遊樂場。　肯亞．馬賽馬喇國家保護區

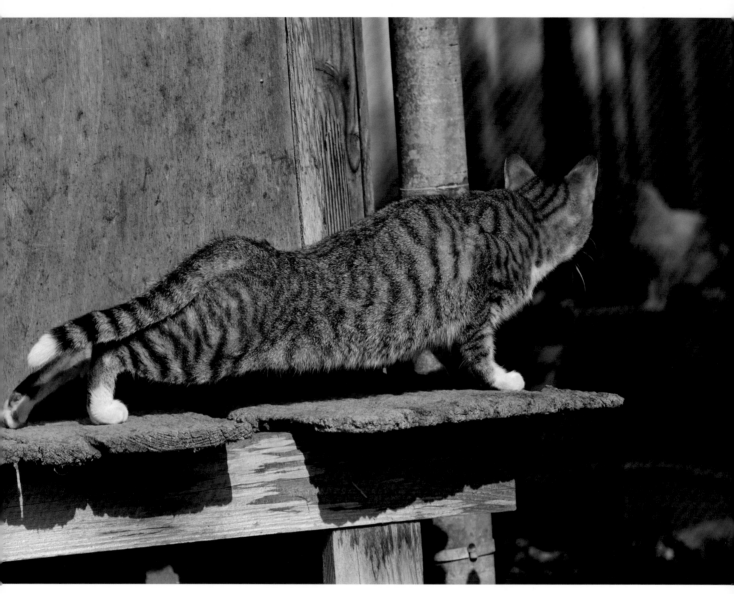

一邊伸展、一邊窺視一直很不放心的門口。　日本，高知縣，高知市

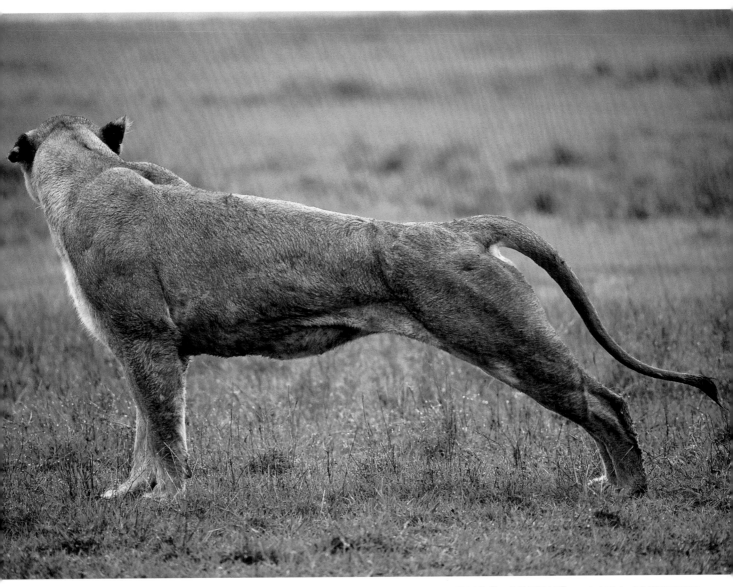

只伸展身體一次就開始活動。　坦尚尼亞，賽倫蓋蒂國家公園

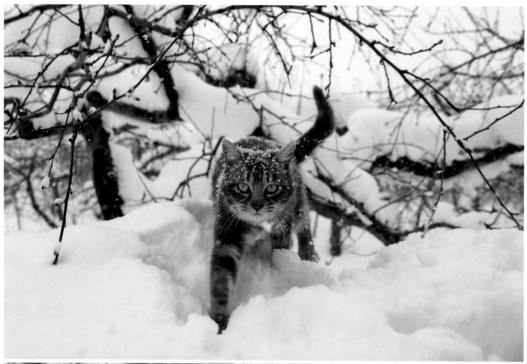

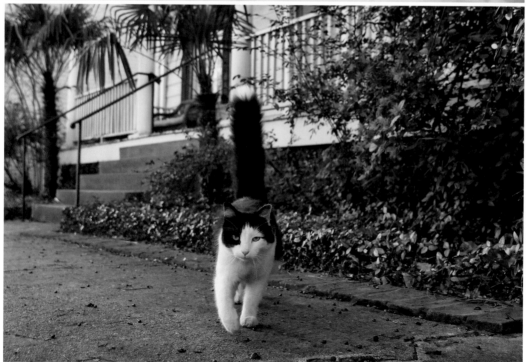

走在回家的路上。（上）日本，青森縣，弘前市（下）美國，喬治亞州，沙凡那

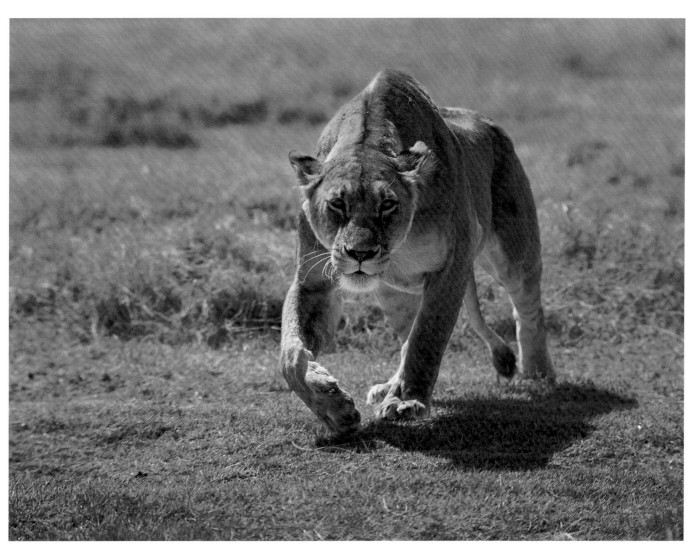

盡可能把姿勢放低好接近獵物。　坦尚尼亞，恩戈羅恩戈羅自然保護區

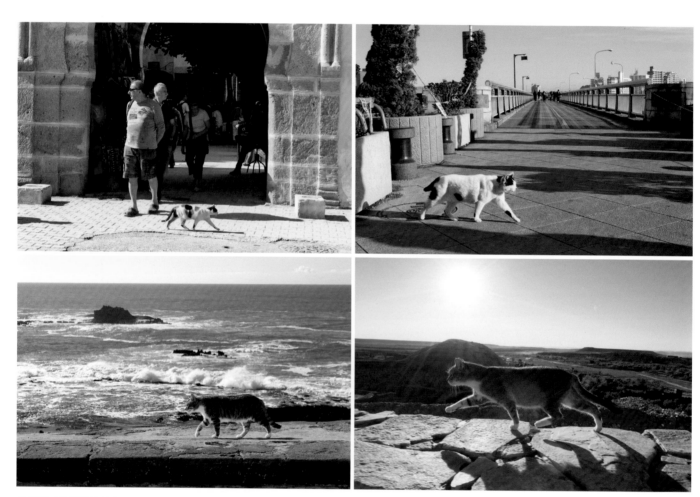

在各種不同的場所漫步。　（左上下）摩洛哥，艾索伊拉（右上）日本，神奈川縣，藤去澤市（右下）摩洛哥，艾本哈杜古城

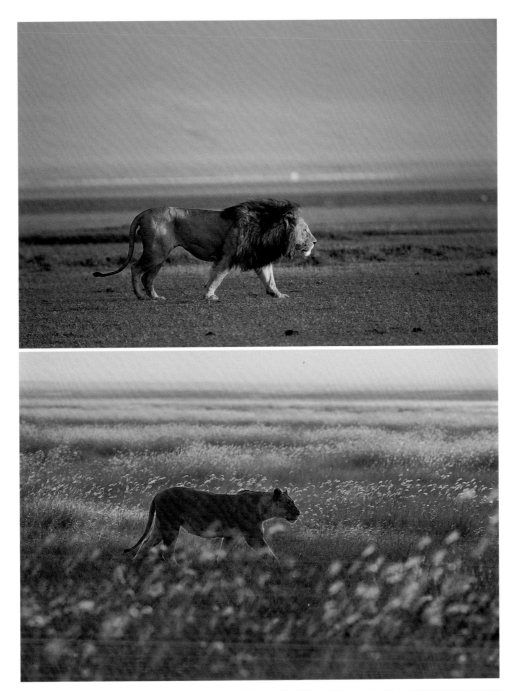

前面有可以喝水的地方。　坦尚尼亞，恩戈羅恩戈羅自然保護區

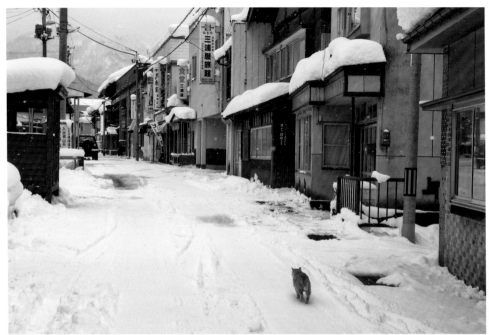

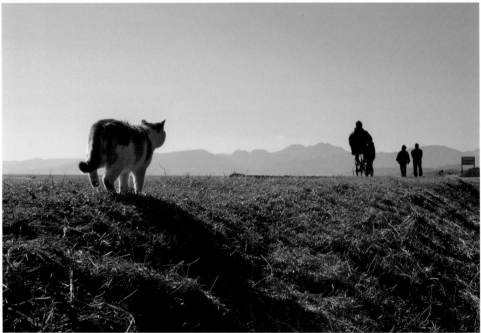

「我只是去那裡一下」的感覺。　（上）日本，青森市，青森縣（下）日本，神奈川縣，藤澤市

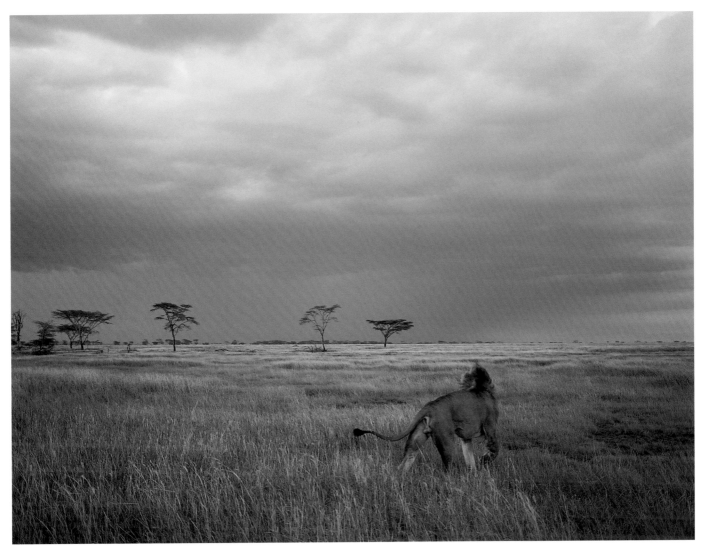

季節更迭。　坦尚尼亞，賽倫蓋蒂國家公園

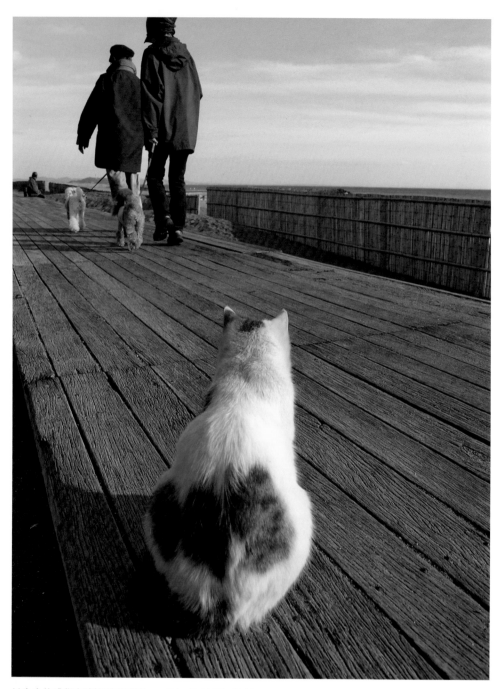

以全身的感覺來確認周圍環境。　日本，神奈川縣，藤澤市

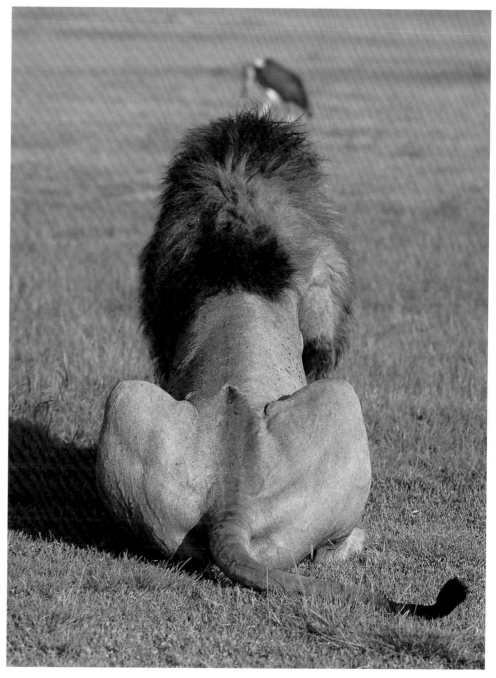

非洲禿鸛的動靜，是找到獵物的線索之一。　坦尚尼亞，恩戈羅恩戈羅自然保護區

觸 Touch

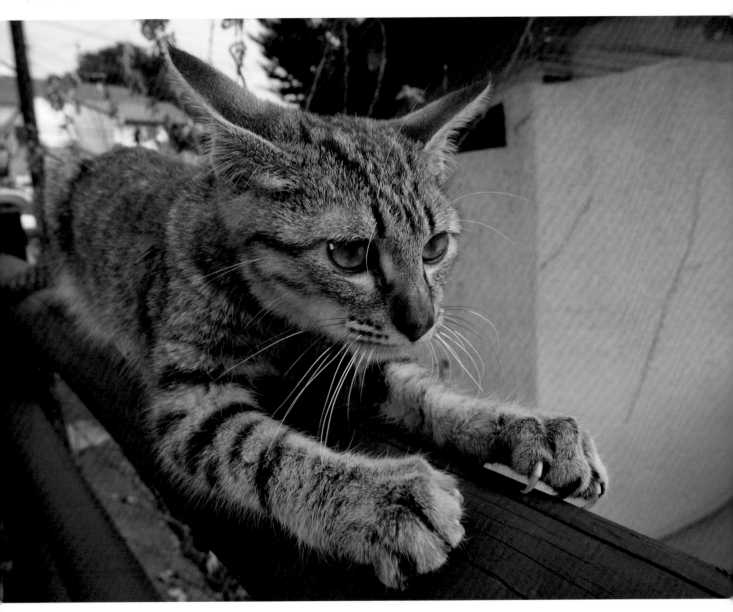

在老地方磨爪子。　日本，大分縣，別府市

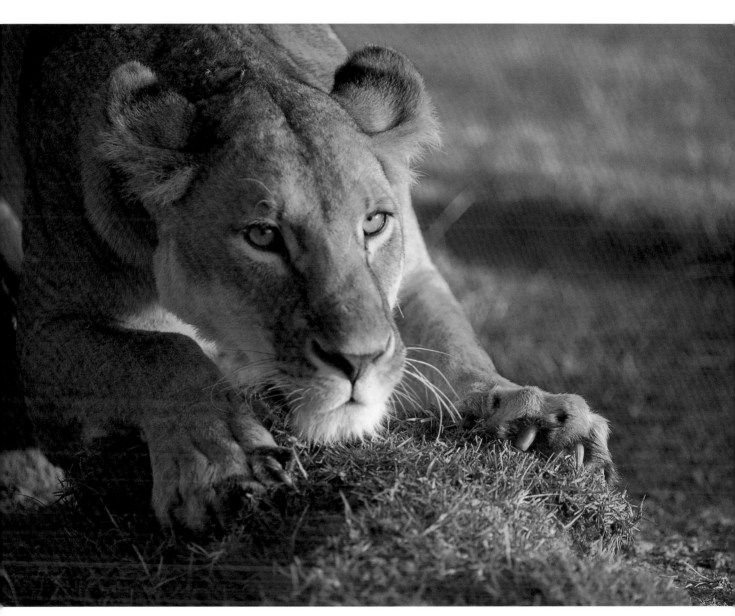

沒有固定磨爪子的地方。　坦尚尼亞．恩戈羅恩戈羅自然保護區

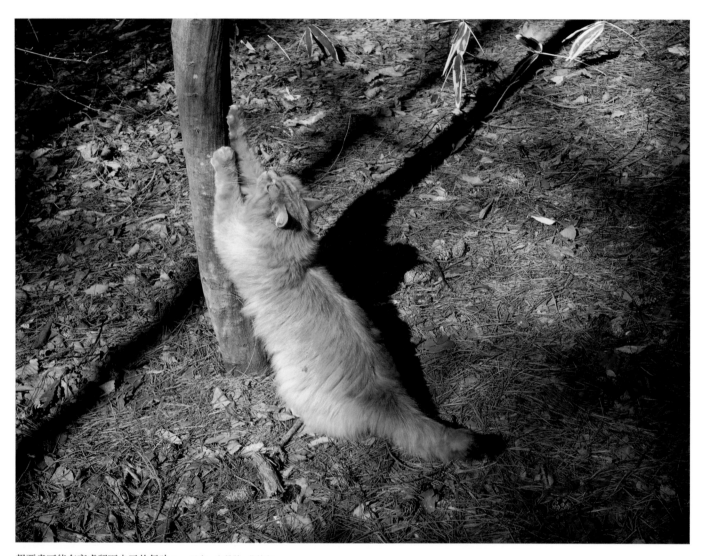

想要盡可能在高處留下自己的氣味。　日本，山梨縣，北杜市

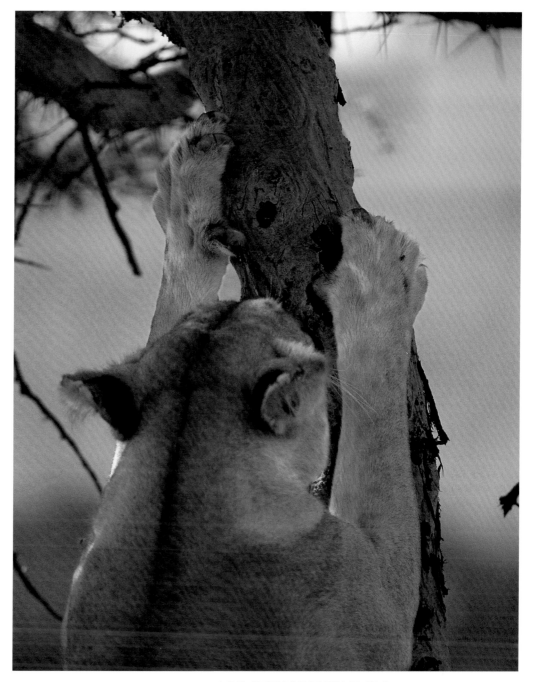

在位於平原偏遠處的相思樹上留下氣味。　坦尚尼亞，賽倫蓋蒂國家公園

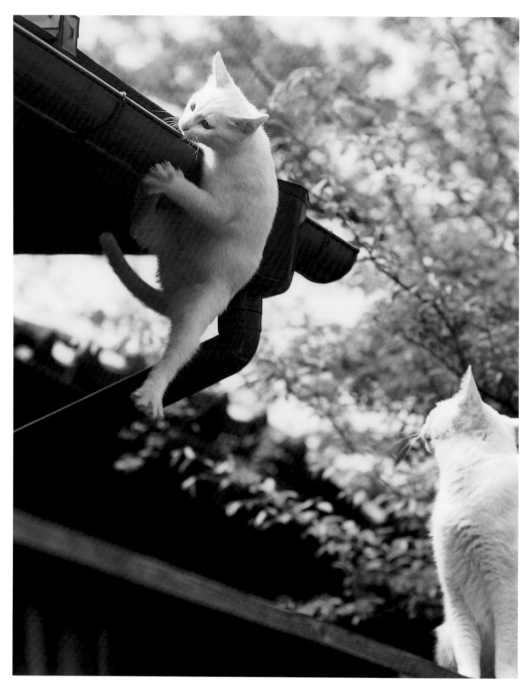

小貓的冒險隱藏著危險。　日本・神奈川縣，逗子市

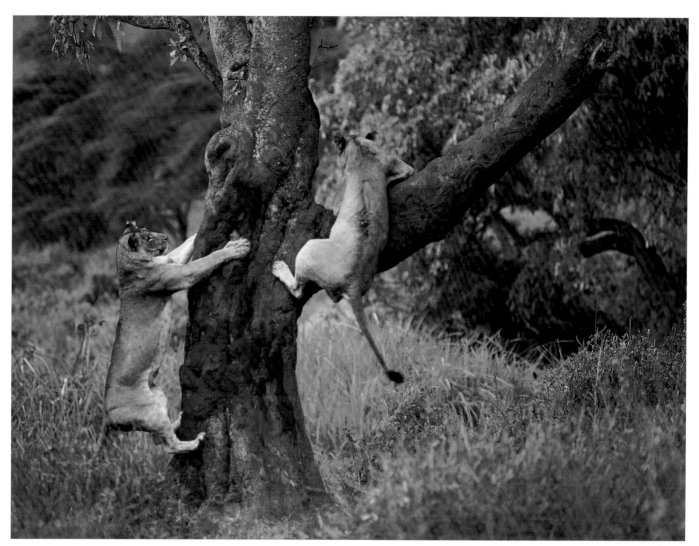

即使長大了還是要玩。　坦尚尼亞，恩戈羅恩戈羅自然保護區

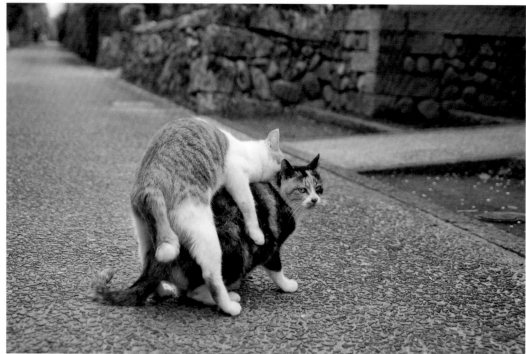

母貓對場所有所堅持。　日本，鹿兒島縣，出水市

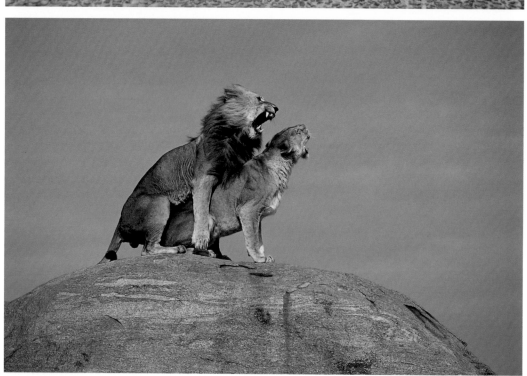

在能夠望見平原的岩石坡上。　坦尚尼亞，賽倫蓋蒂國家公園

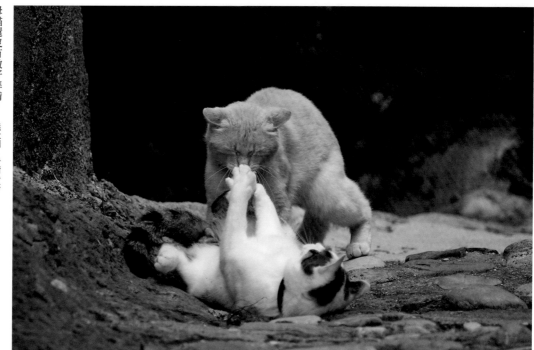

母貓還沒有做好準備。　義大利，卡爾卡塔

母獅給不肯從背上下來的公獅一巴掌。　坦尚尼亞，恩戈羅恩戈羅自然保護區

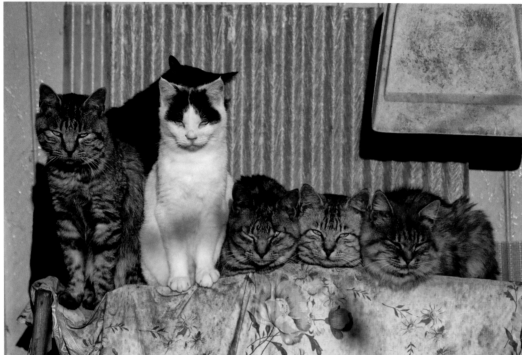

社交生活非常重要。　　日本，宮城縣，石卷市

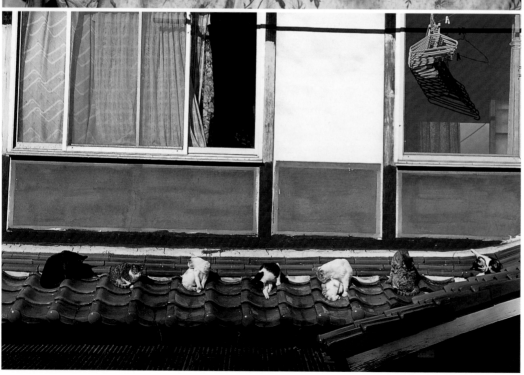

隱私權也受到尊重。　　日本，岡山縣，真鍋島

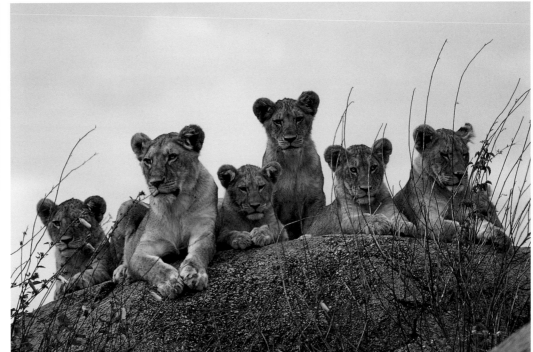

家族的肖像。　坦尚尼亞，賽倫蓋蒂國家公園

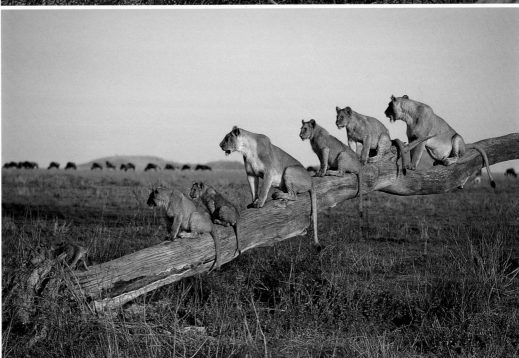

只要母親爬上去，小孩也會跟著爬上去。　坦尚尼亞，賽倫蓋蒂國家公園

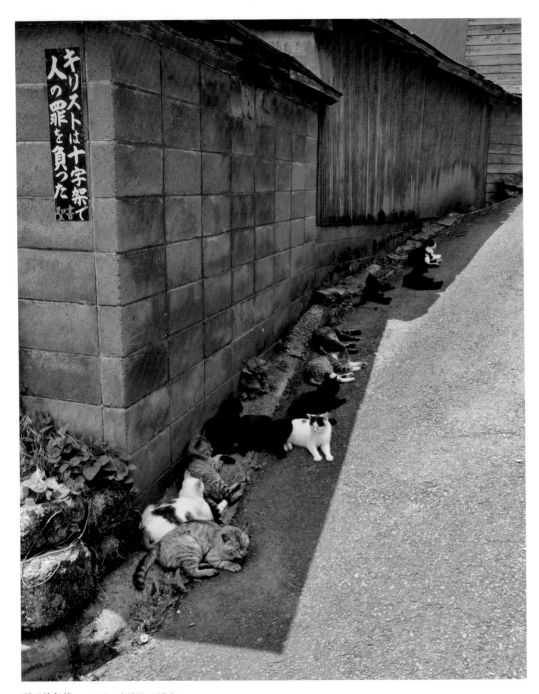

夏日的午後。　　日本，宮城縣，石卷市

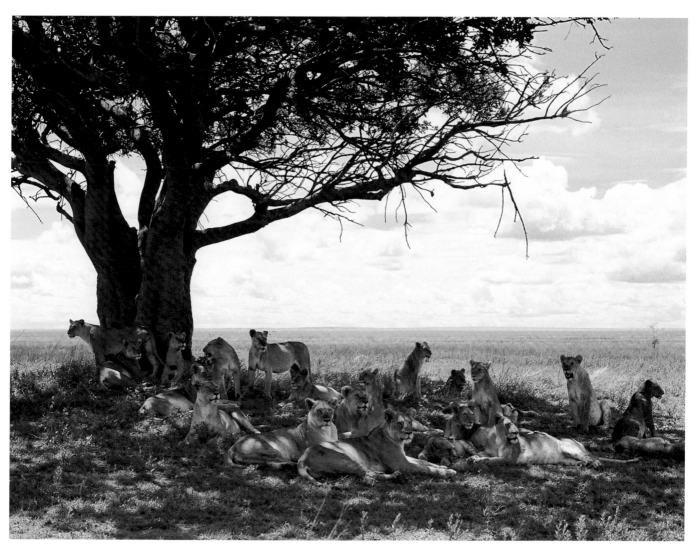

乾季的午後。　坦尚尼亞，賽倫蓋蒂國家公園

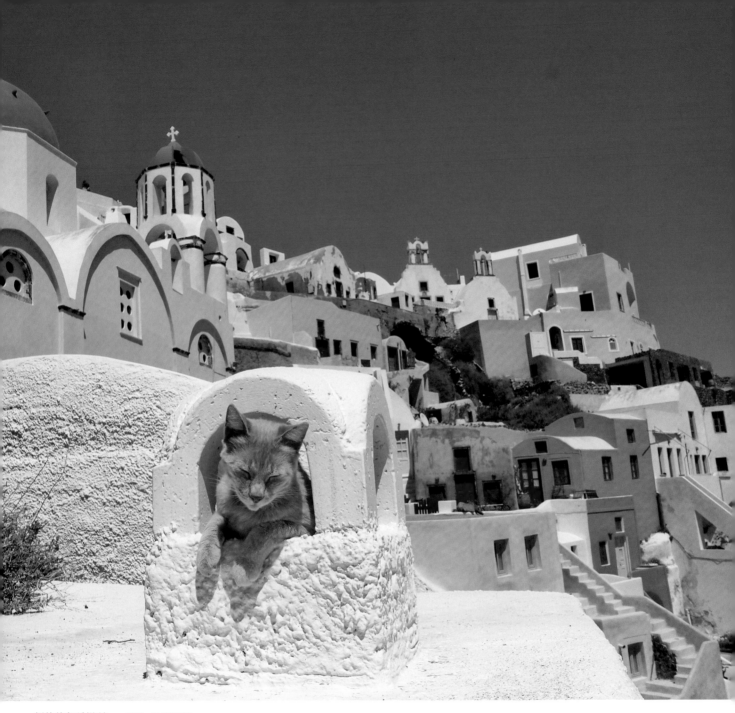

絕佳的午睡場所。　希臘，桑托里尼島

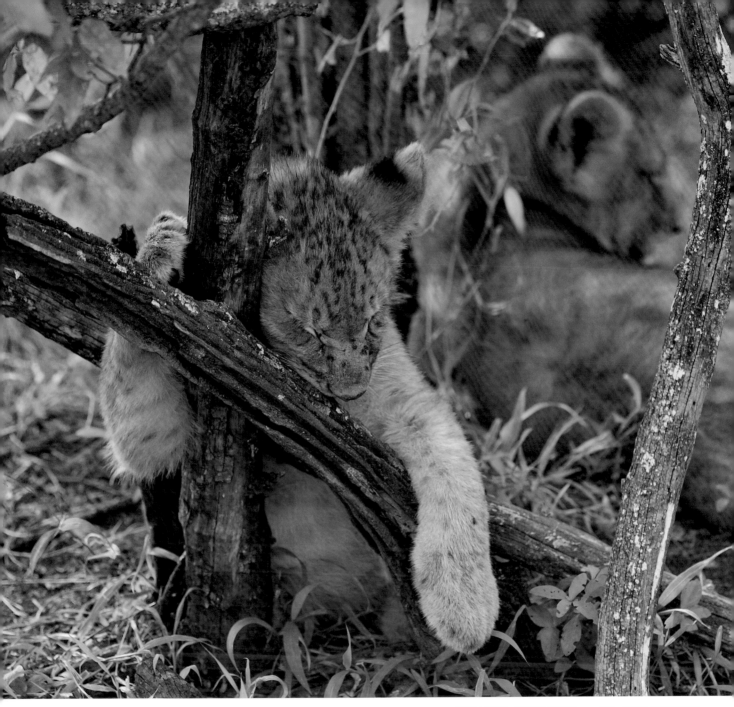

不管在哪裡，睏了就是要睡。　肯亞，馬賽馬喇國家保護區

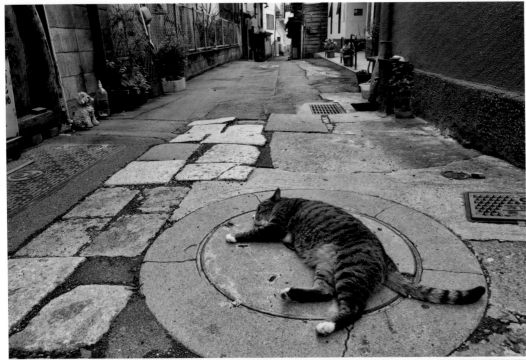

有水聲。究竟是從哪裡傳來的呢？　日本，群馬縣，澀川市

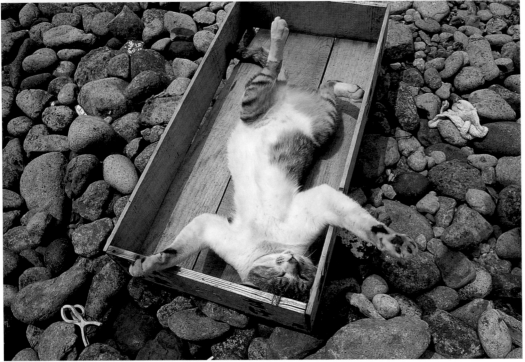

聽得見海浪聲。　日本，北海道，函館市

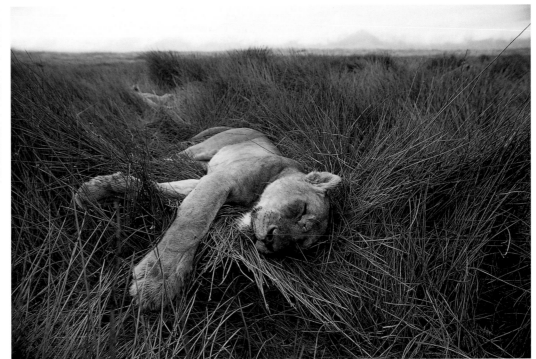

在溼地休息。耳朵不會放過周圍的聲音。
坦尚尼亞，恩戈羅恩戈羅自然保護區

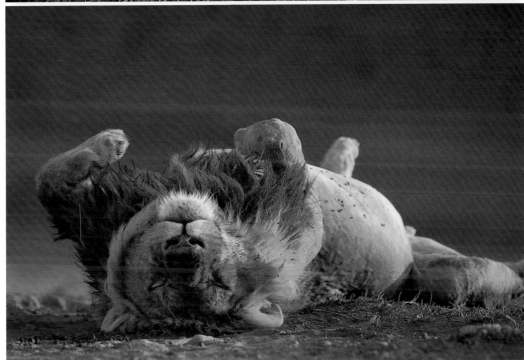

公獅正在做標記。　坦尚尼亞，恩戈羅恩戈羅自然保護區

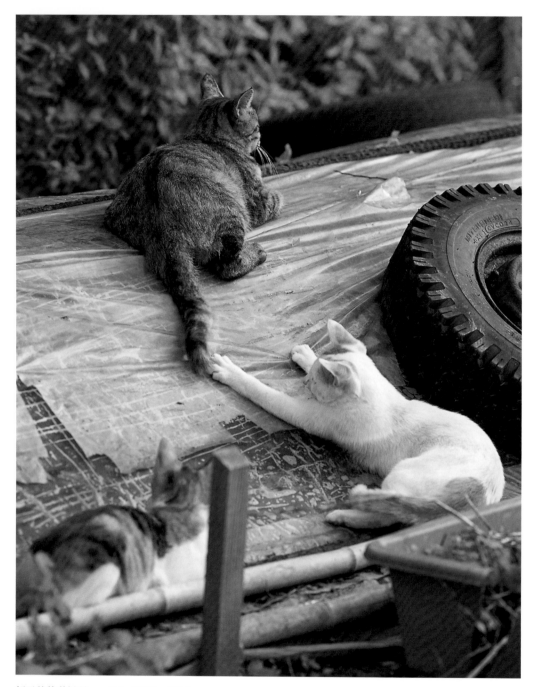

親子的休憩場所。　日本，新潟縣，佐渡市

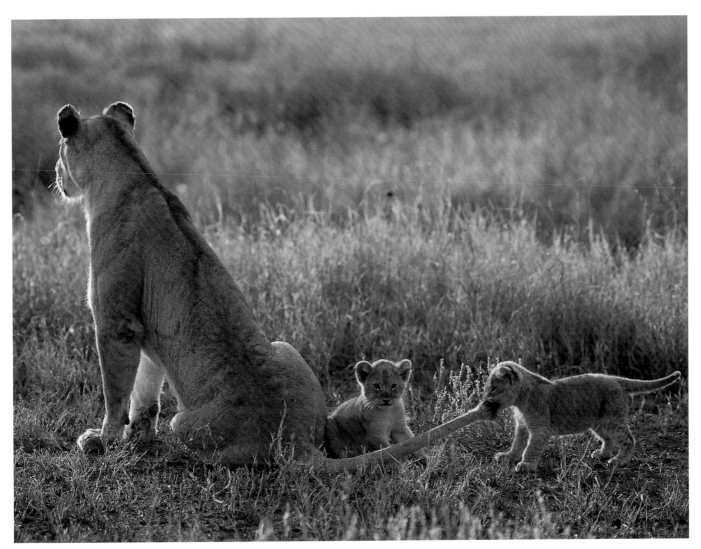

讓孩子玩也是母親的責任。　坦尚尼亞，賽倫蓋蒂國家公園

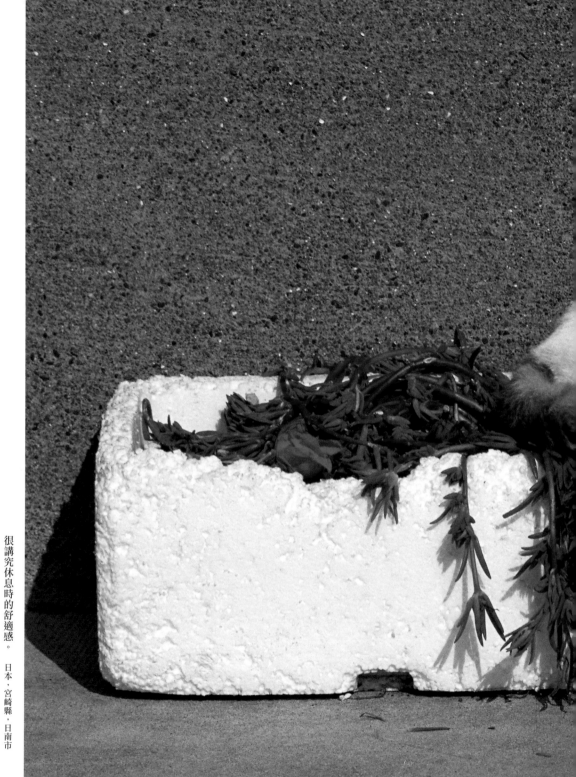

很講究休息時的舒適感。　日本，宮崎縣，日南市

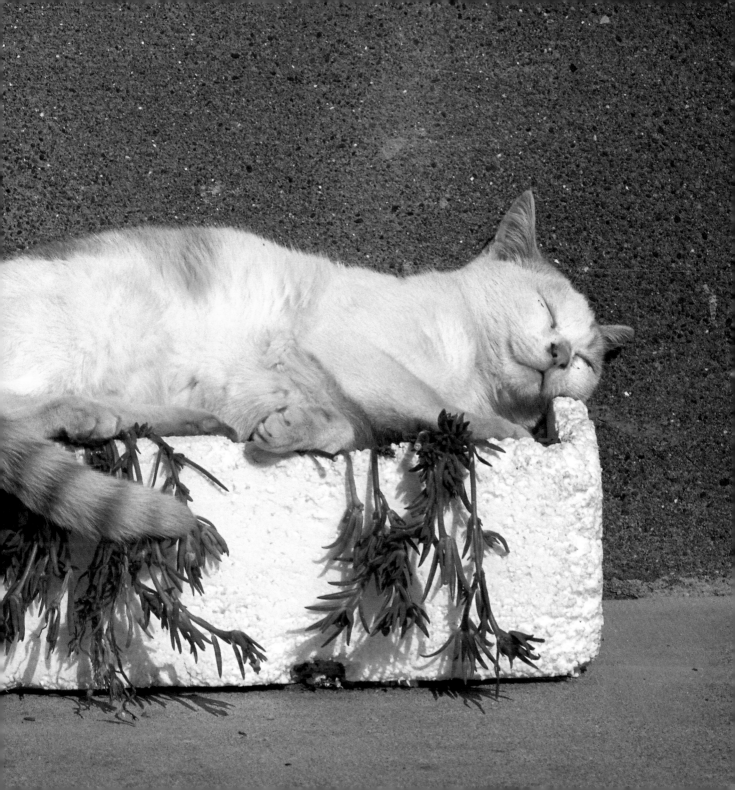

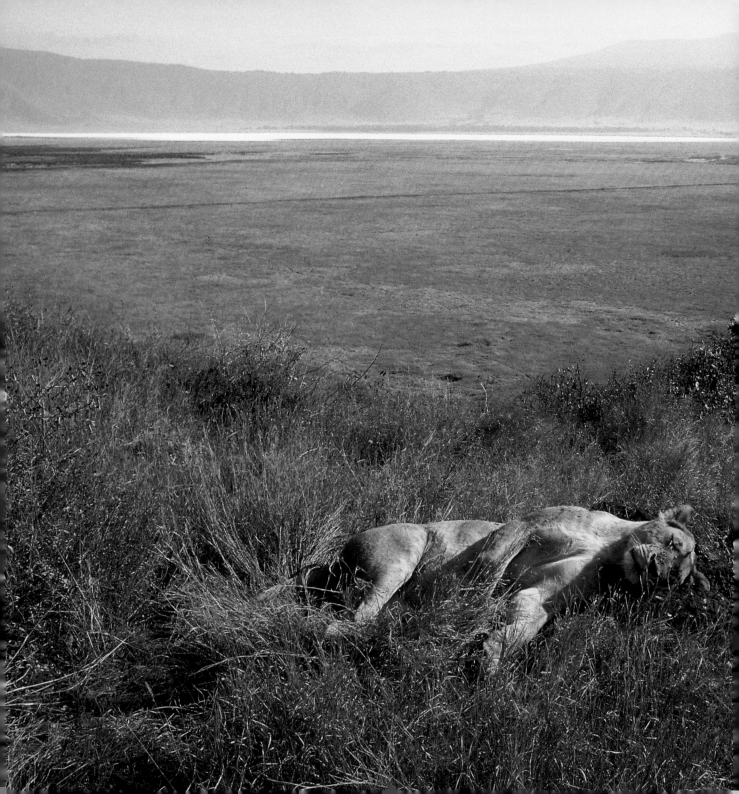

在懸崖邊稍事休息。　坦尚尼亞，恩戈羅恩戈羅自然保護區

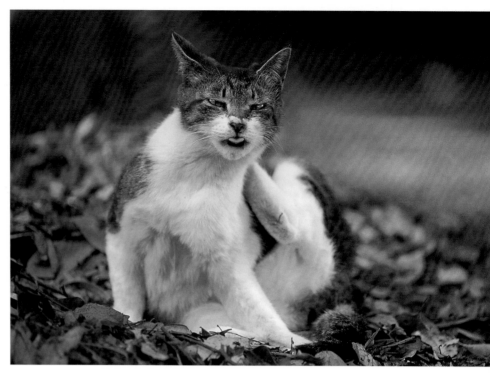

受到後腳的刺激而伸出舌頭。　日本，千葉縣，市川市

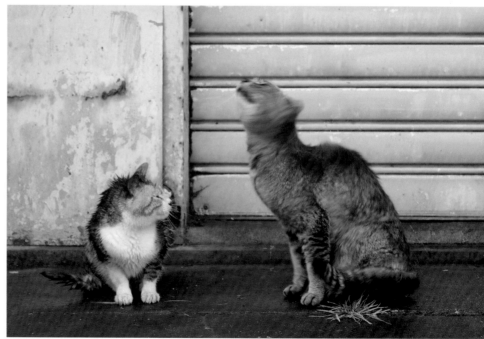

雨變大了，於是躲到屋簷下。　日本，北海道，室蘭市

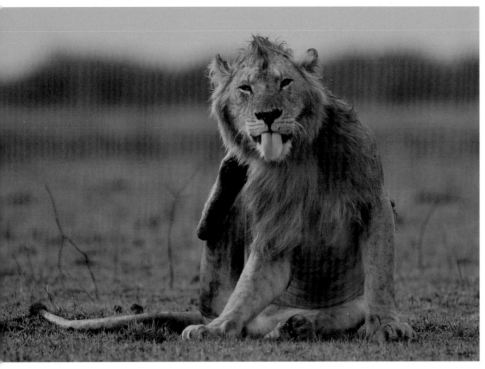

有時也會用舌頭整理鬃毛。

坦尚尼亞，賽倫蓋蒂國家公園

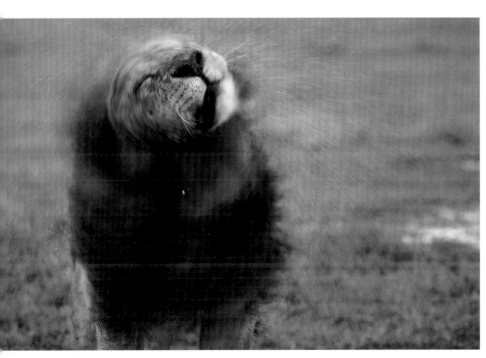

以高速旋轉把雨珠甩走。

坦尚尼亞，恩戈羅恩戈羅自然保護區

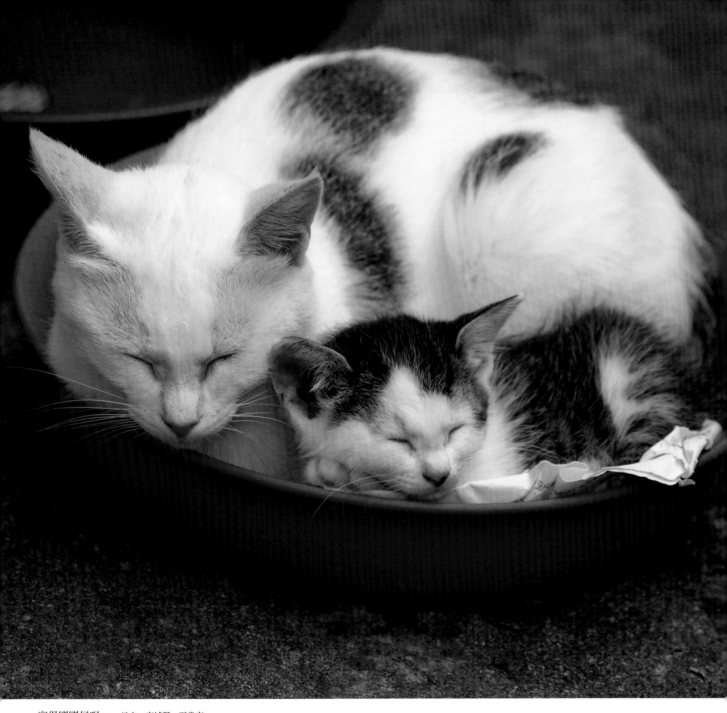

塞得剛剛好呢。　日本・宮城縣・石卷市

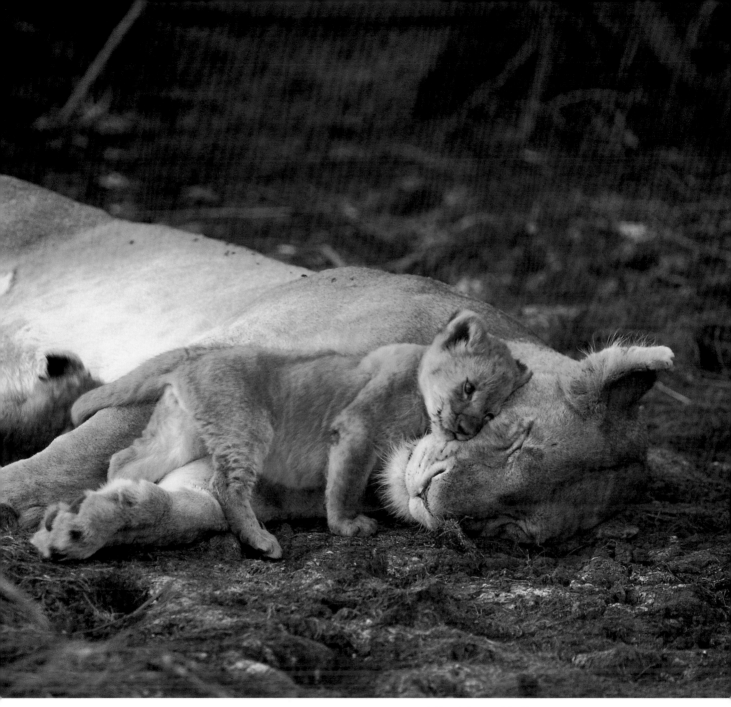

在乾河床上悠哉地享受親子時光。　坦尚尼亞，賽倫蓋蒂國家公園

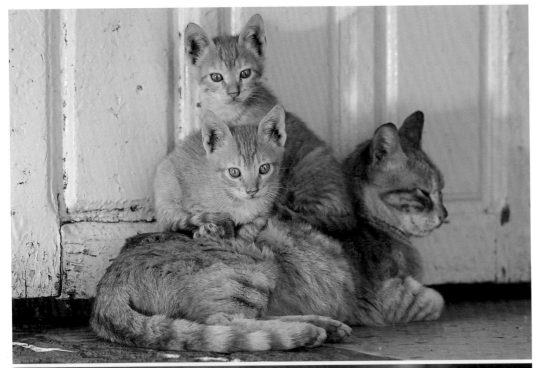

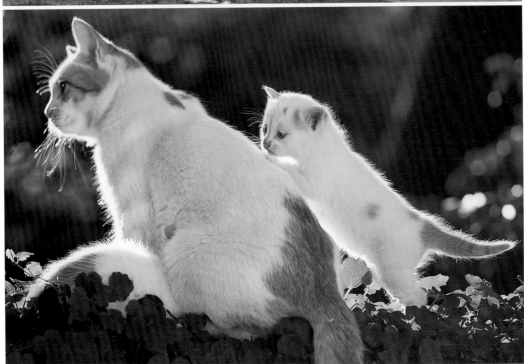

只要媽媽在，孩子就很安心。（上）摩洛哥，榭夏旺（下）日本，神奈川縣，逗子市

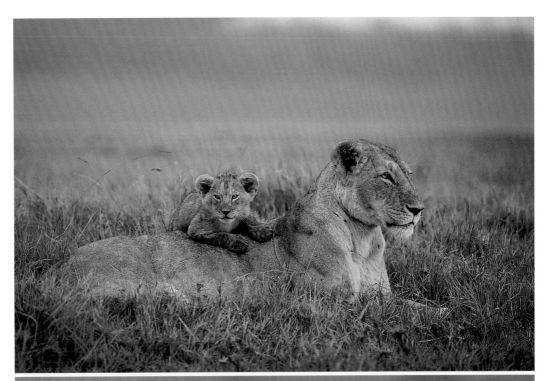

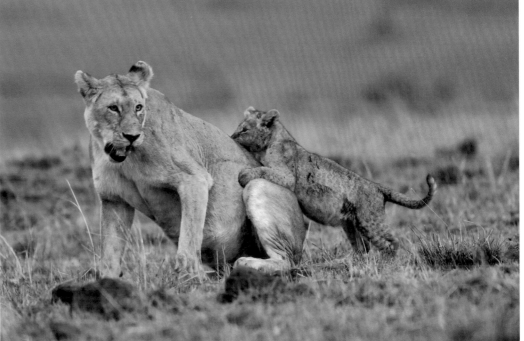

從小獅的動作看得出滿足感。 坦尚尼亞‧恩戈羅恩戈羅自然保護區

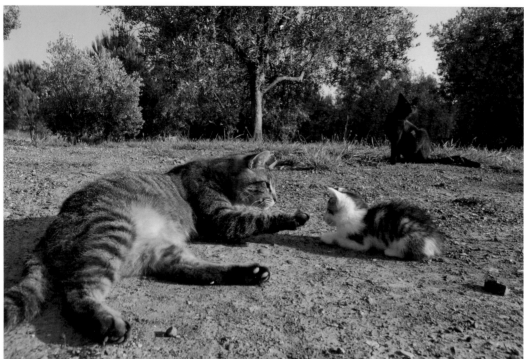

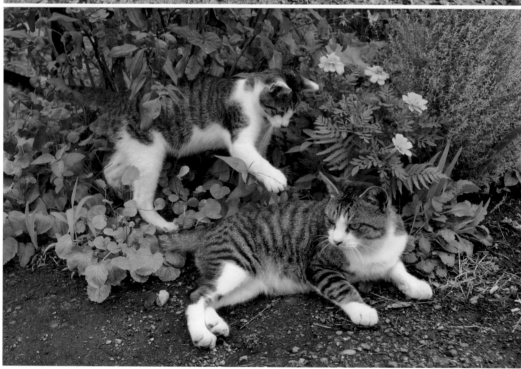

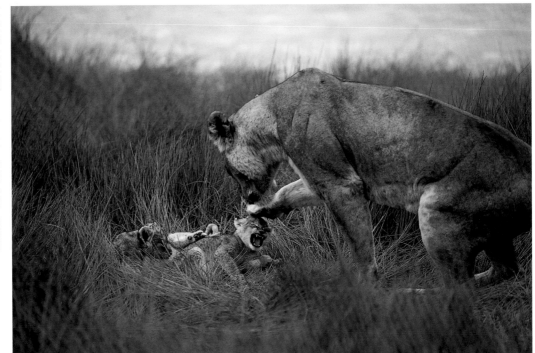

這是在管教小孩吧。　坦尚尼亞，恩戈羅恩戈羅自然保護區

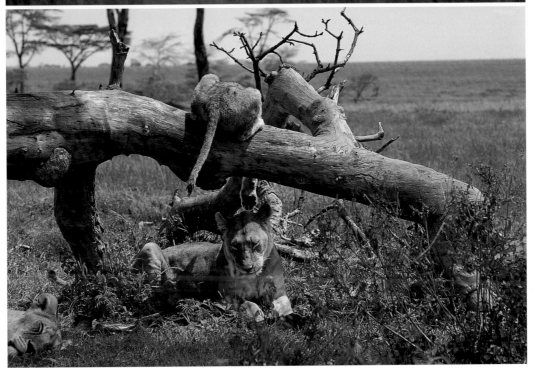

小獅子好像還沒玩夠。　坦尚尼亞，賽倫蓋蒂國家公園

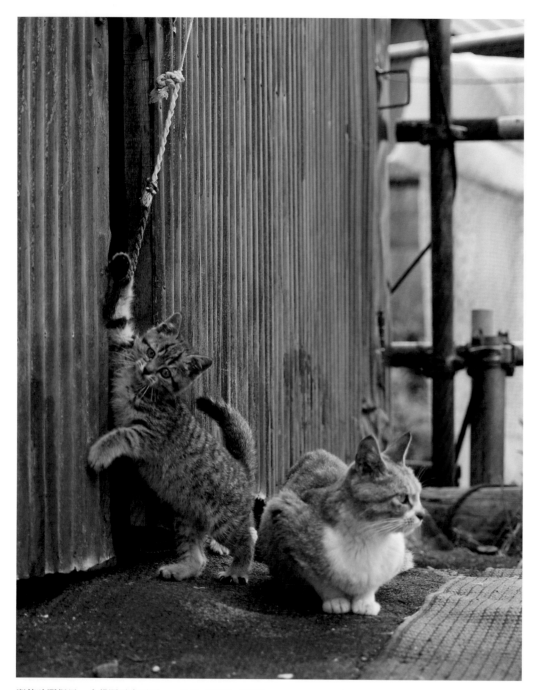

即使時間很早，小貓還是會玩耍。　日本，北海道，室蘭市

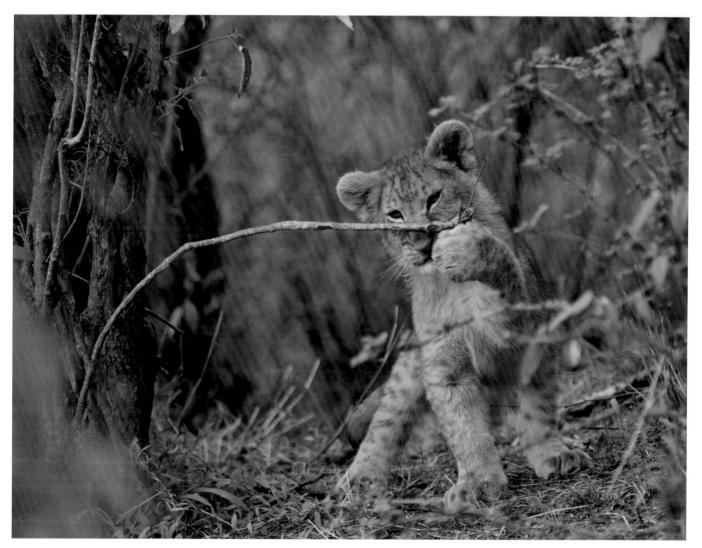

只要一碰樹枝就會動，對於這件事好像很中意。　肯亞，馬賽馬喇國家保護區

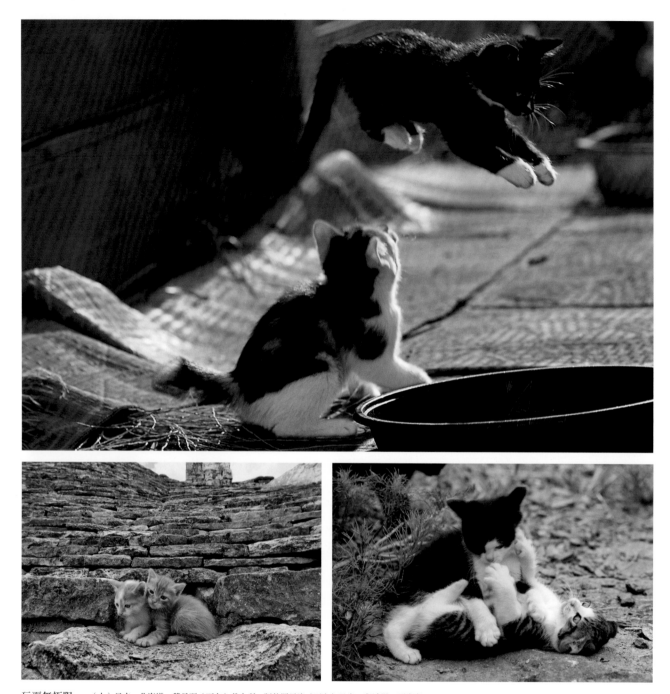

玩耍無極限。　（上）日本，北海道，積丹町（下左）義大利，阿伯羅貝洛（下右）日本，宮城縣，石卷市

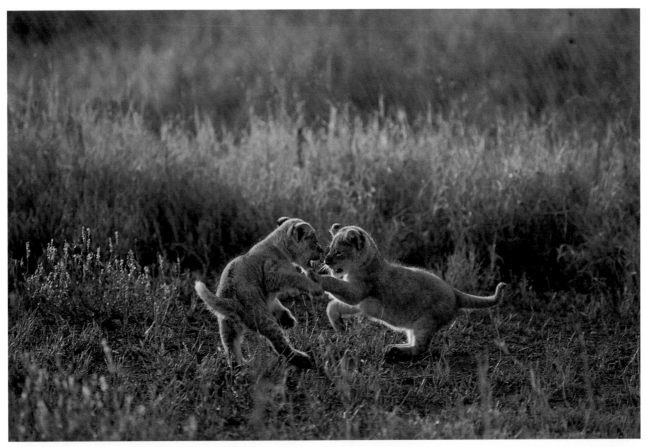

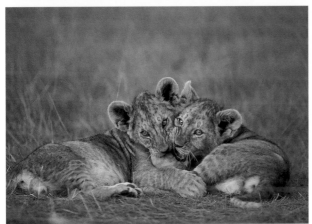 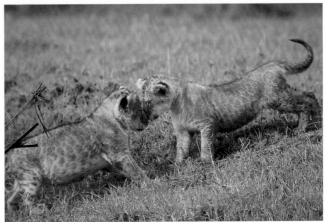

社交生活的第一步是找到合得來的玩伴。　（上）坦尚尼亞，賽倫蓋蒂國家公園（下左）坦尚尼亞，賽倫蓋蒂國家公園（下右）坦尚尼亞，恩戈羅恩戈羅自然保護區

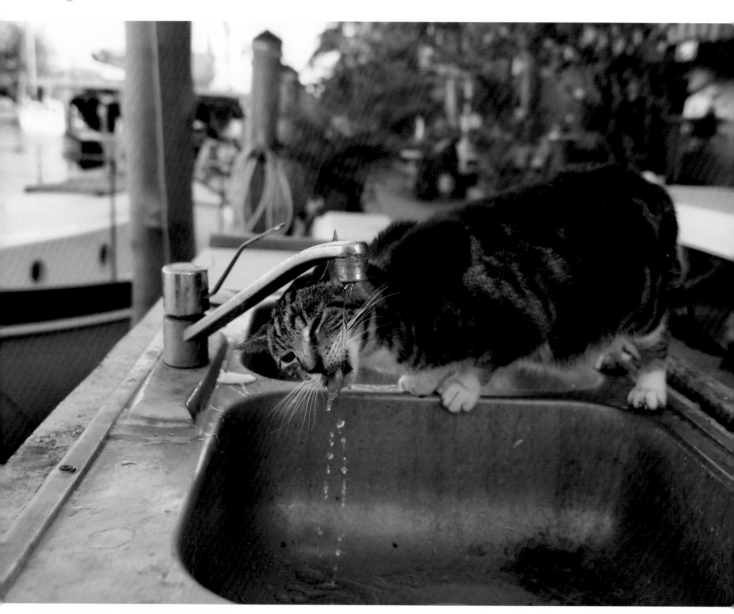

想要喝水的時候，有好心人幫忙旋開水龍頭。　美國，佛羅里達，史托克島

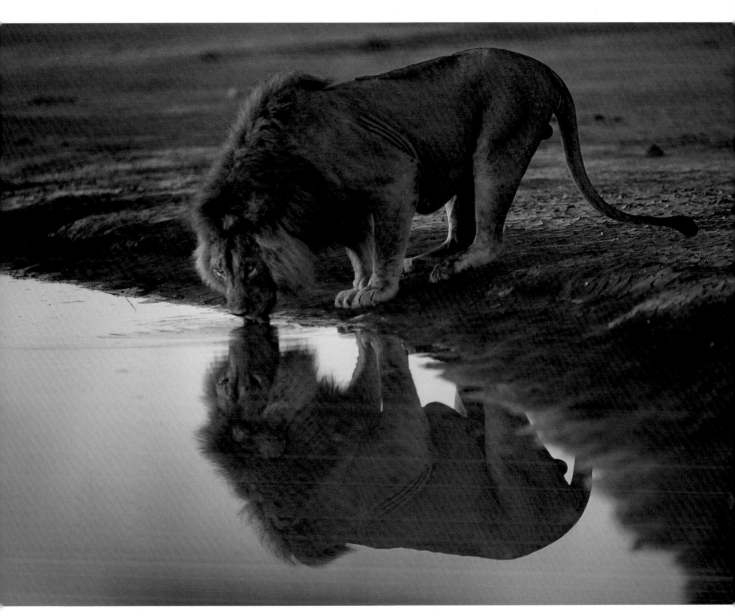

黃昏時分，在活動前先把水喝飽。　坦尚尼亞，賽倫蓋蒂國家公園

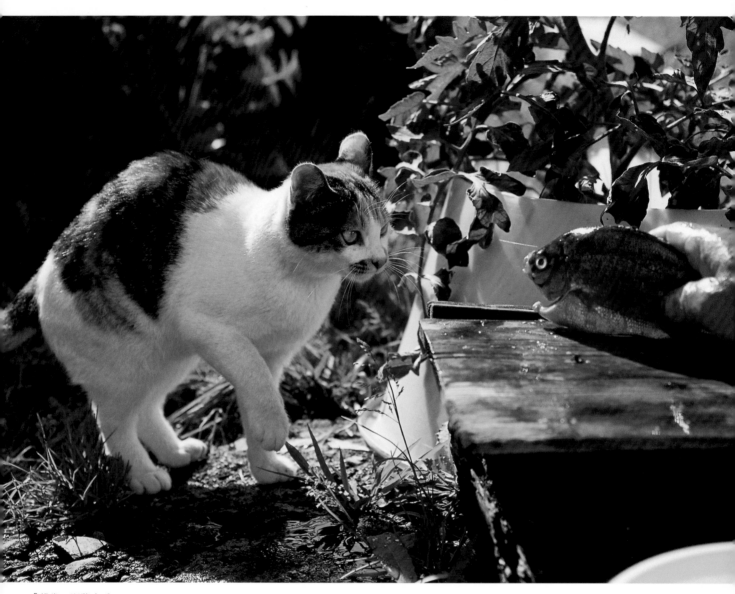

「貓拳」即將出手。　日本，岩手縣，田野畑村

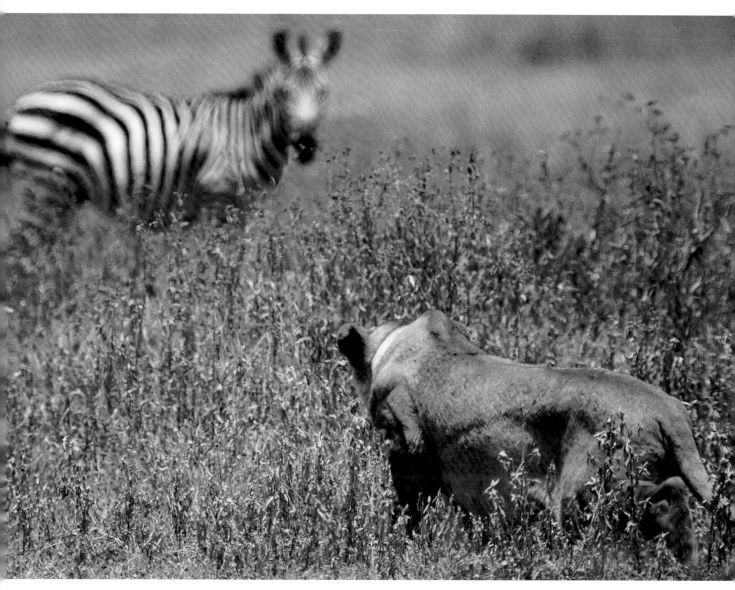

狩獵最重要的就是觀察。　坦尚尼亞，恩戈羅恩戈羅自然保護區

對食物的執著程度，從放大的瞳孔就可略知一二。　日本，宮城縣，石卷市

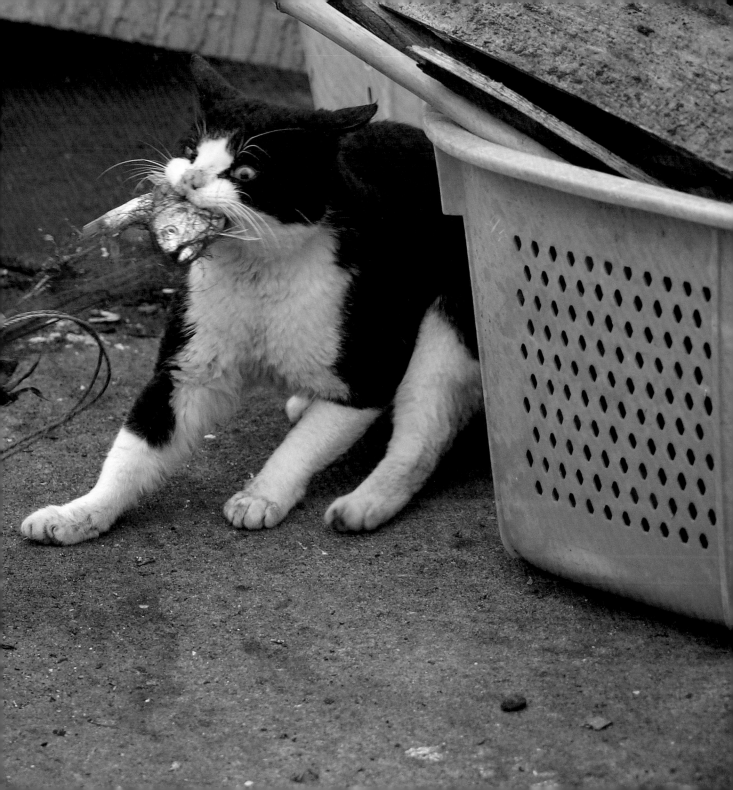

公獅的黎明。使出全力壓制從鬣狗那裏搶來的牛羚。坦尚尼亞，恩戈羅恩戈羅自然保護區

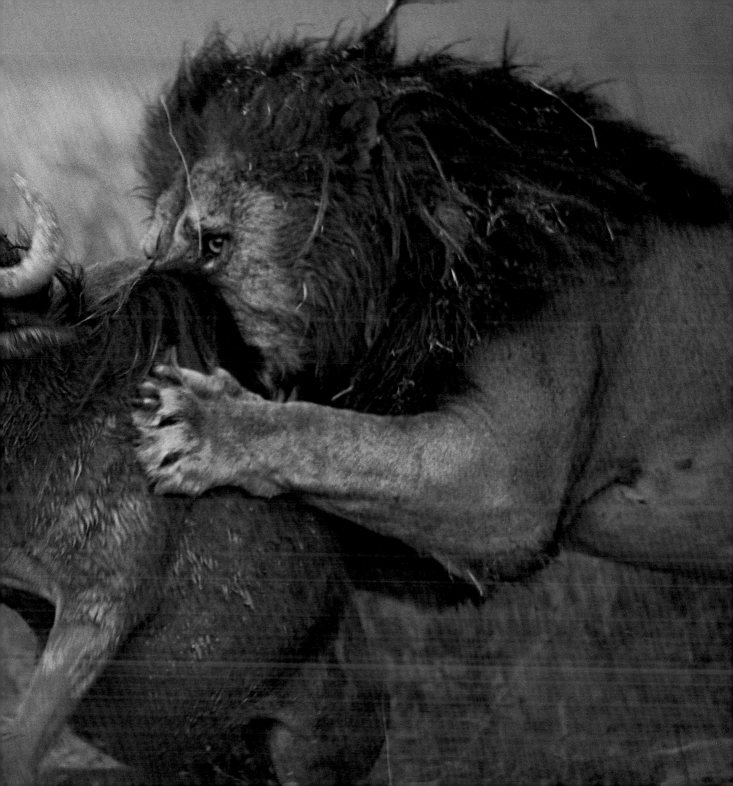

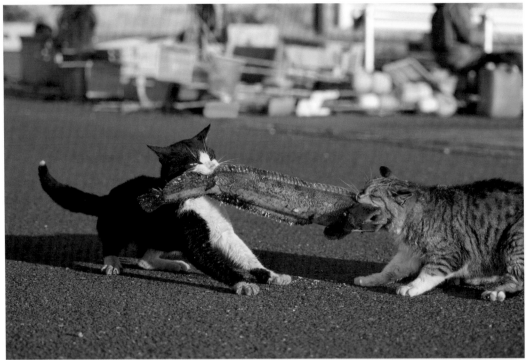

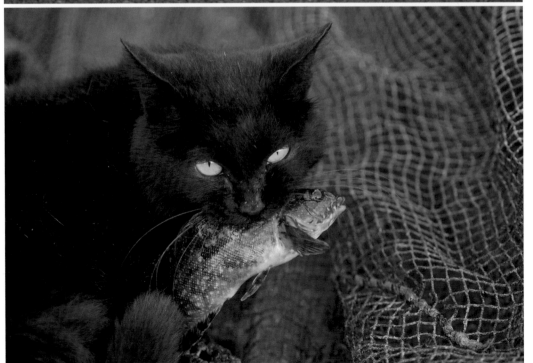

由於是公貓，所以不會分享獵物。 日本，宮城縣，石卷市

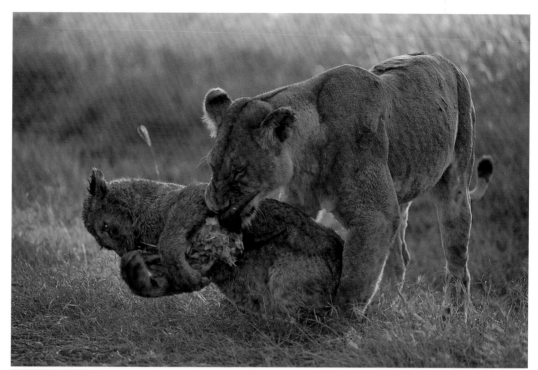

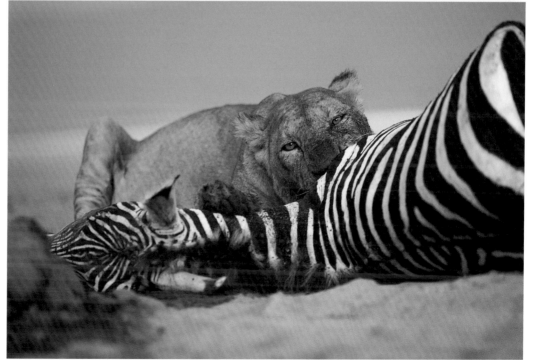

看起來像是在告訴我們什麼是對食物的執著。　坦尚尼亞，恩戈羅恩戈羅自然保護區

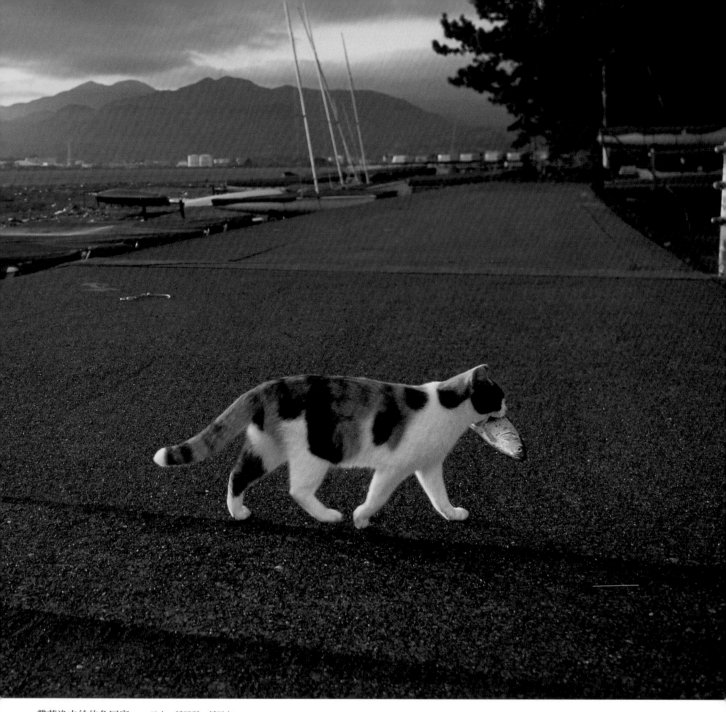

帶著漁夫給的魚回家。　日本，靜岡縣，靜岡市

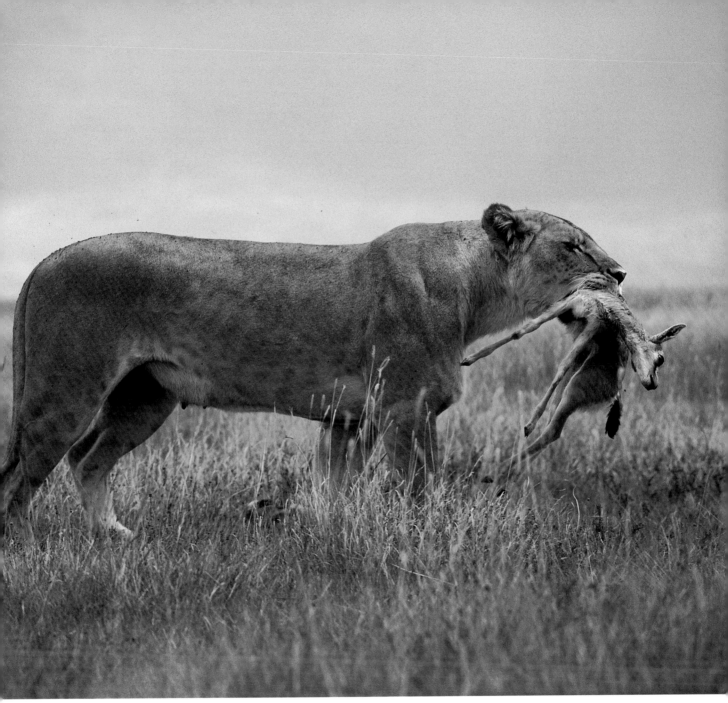

把獵來的湯姆森瞪羚帶回去給孩子。 坦尚尼亞，恩戈羅恩戈羅自然保護區

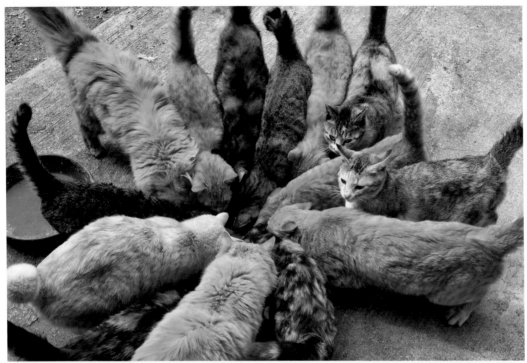

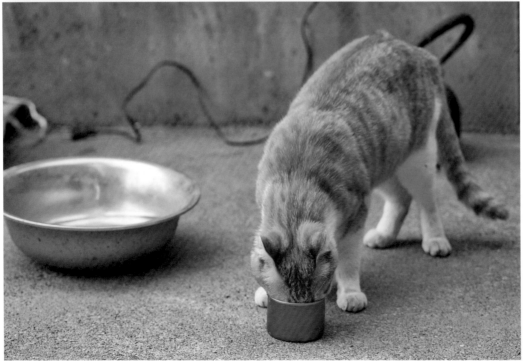

聚精會神吃東西。（上）日本・香川縣・高松市（下）日本・山梨縣・富士吉田市

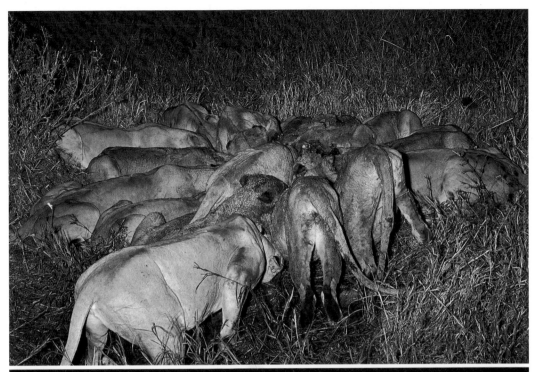

咆哮聲響徹黑夜。（上）坦尚尼亞，賽倫蓋蒂國家公園（下）波札那，卓比國家公園

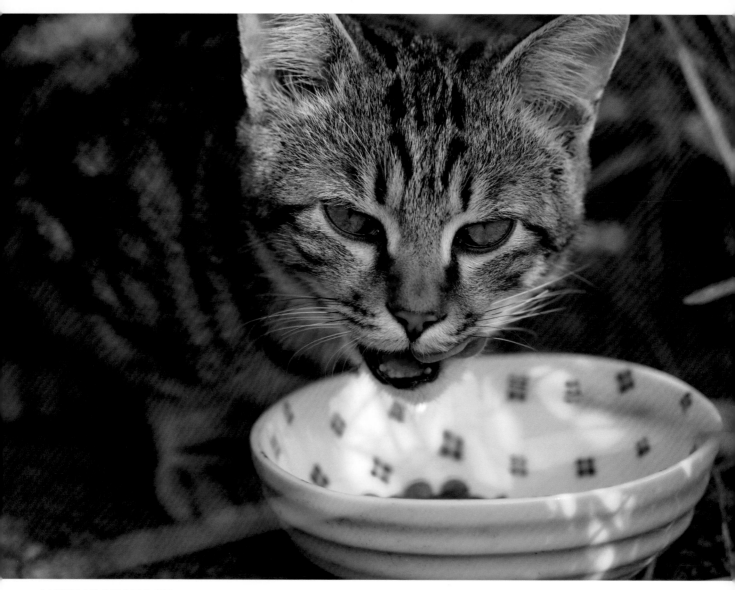

在感覺好吃的時候會露出舌頭。　日本，京都府，伊根町

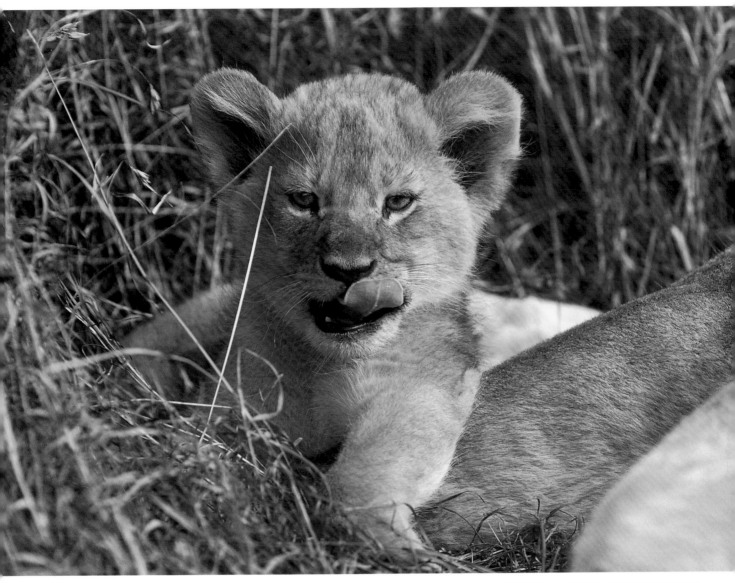

剛喝完奶。　坦尚尼亞，恩戈羅恩戈羅自然保護區

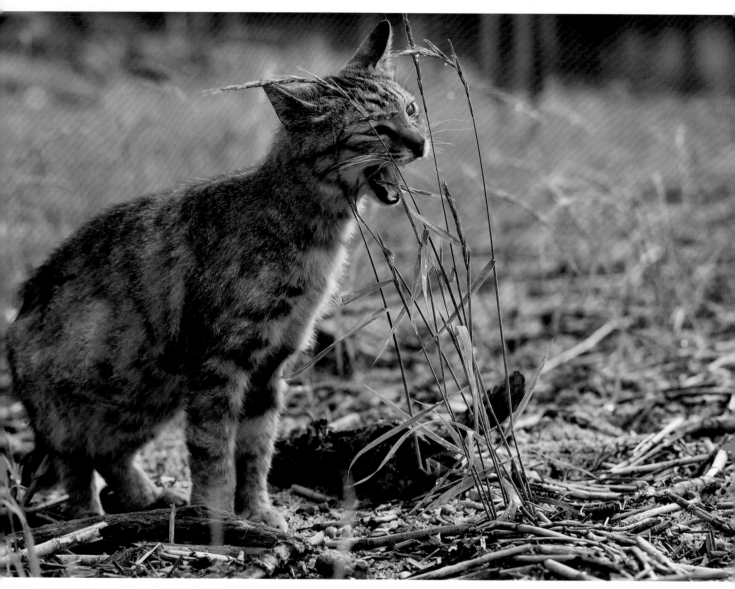

選擇中意的草來嚼。　日本，滋賀縣，高島市

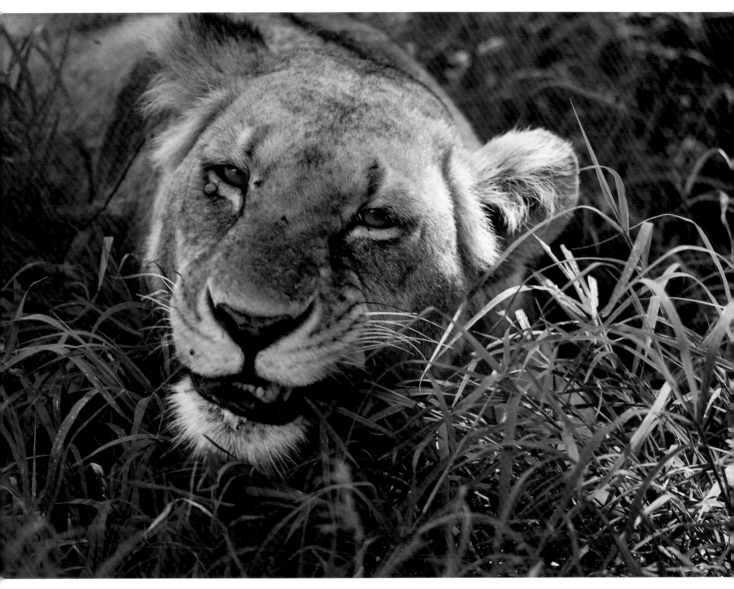

吃草能夠幫助消化。　坦尚尼亞，賽倫蓋蒂國家公園

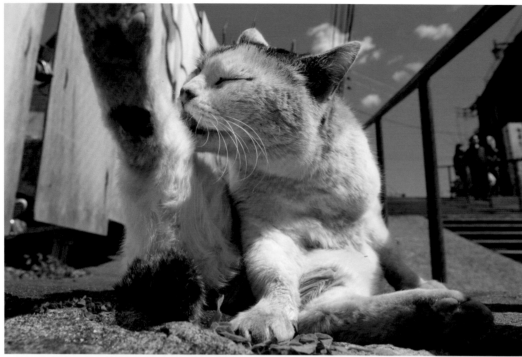

吃完飯後認真理毛。　日本，東京都，荒川區

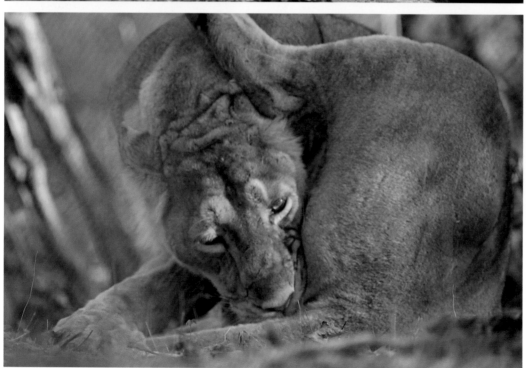

在理毛結束前，屁股也要弄乾淨。　印度，吉爾森林國家公園和生物保護區

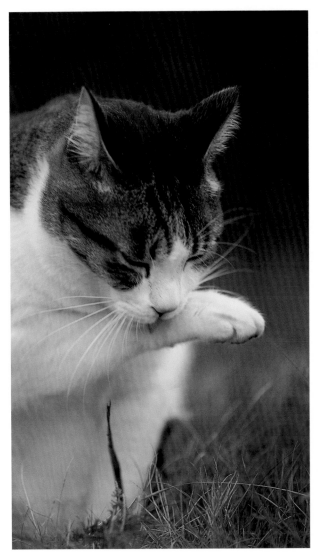

從腳掌到爪子，花時間慢慢清理。　日本，鳥取縣，倉吉市

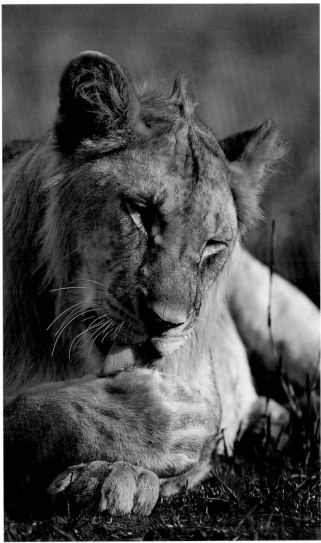

保持前腳的清潔是非常重要的。　坦尚尼亞，恩戈羅恩戈羅自然保護區

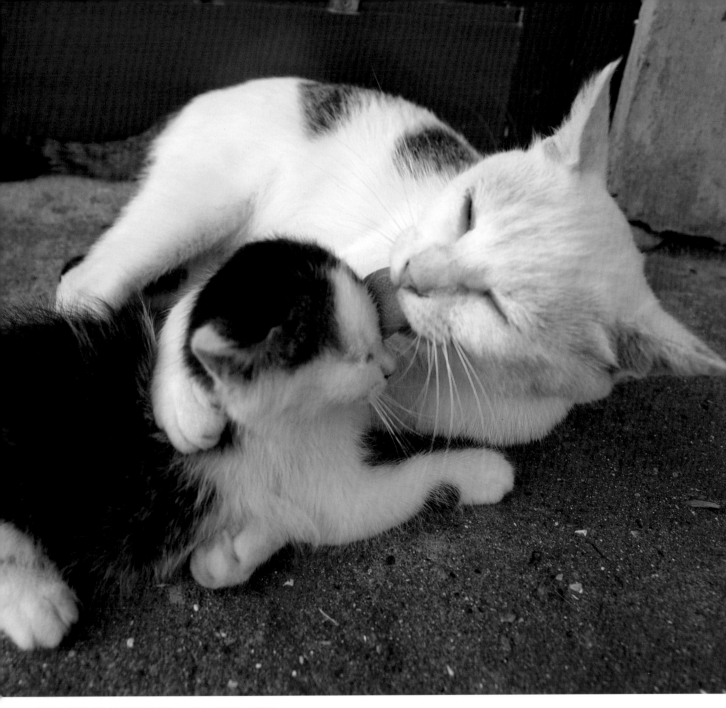

把孩子舔乾淨也是母親的任務。　日本，宮城縣，石卷市

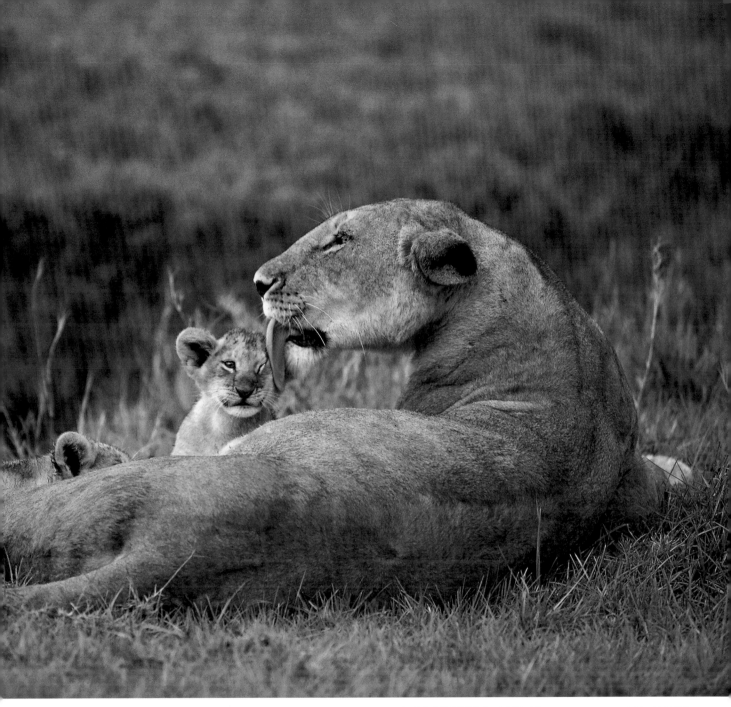

在哺乳後讓撒嬌的孩子安靜下來。　坦尚尼亞，恩戈羅恩戈羅自然保護區

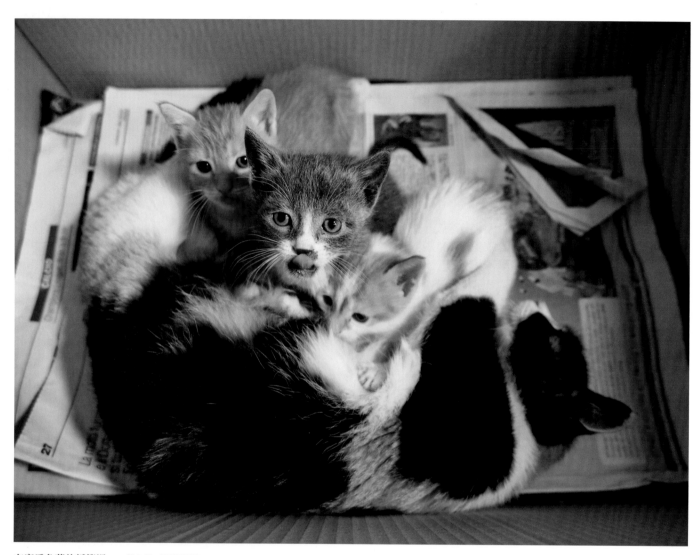

在廚房角落的紙箱裡。　義大利，阿伯羅貝洛

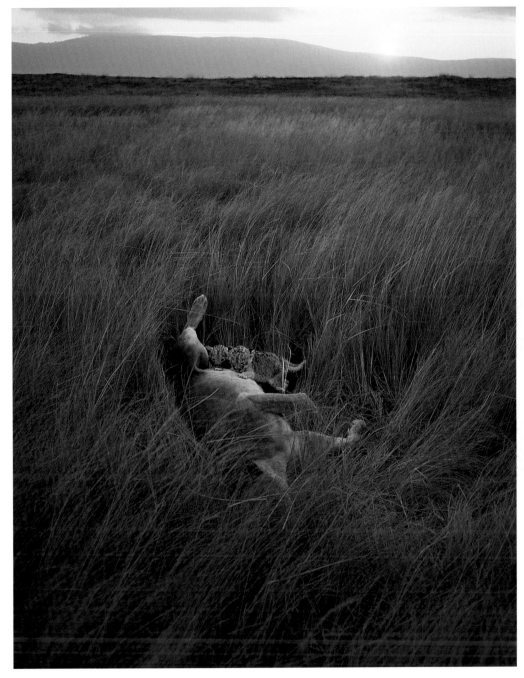

母親選了一個草很高的場所。　坦尚尼亞，恩戈羅恩戈羅自然保護區

嗅 Smell

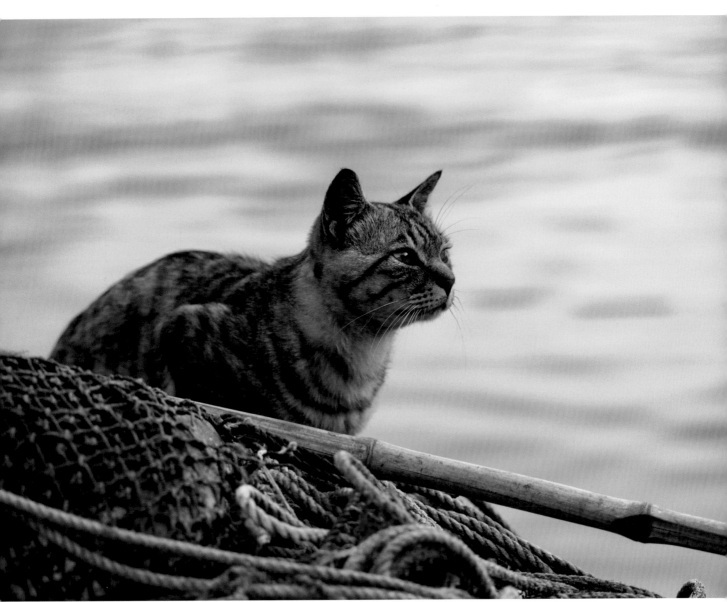

以嗅覺分辨各種不同的氣味。　日本，宮城縣，石卷市

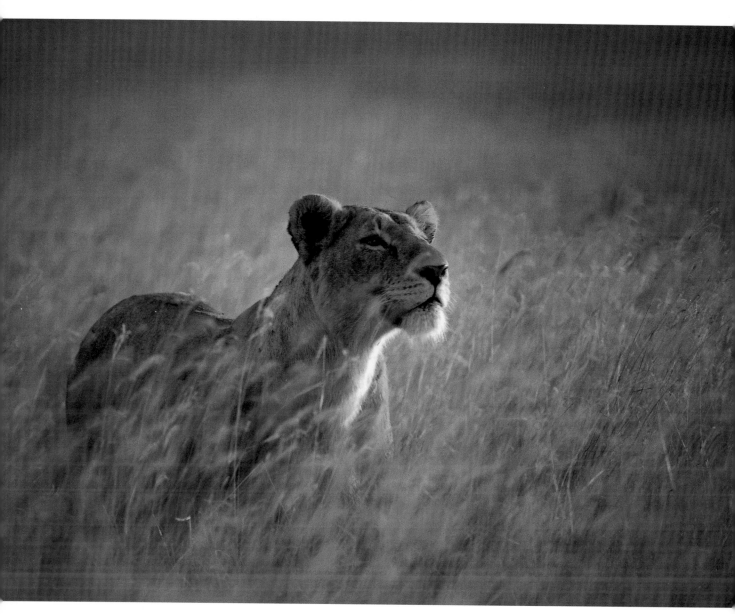

在上風處有一群湯姆森瞪羚。　坦尚尼亞，恩戈羅恩戈羅自然保護區

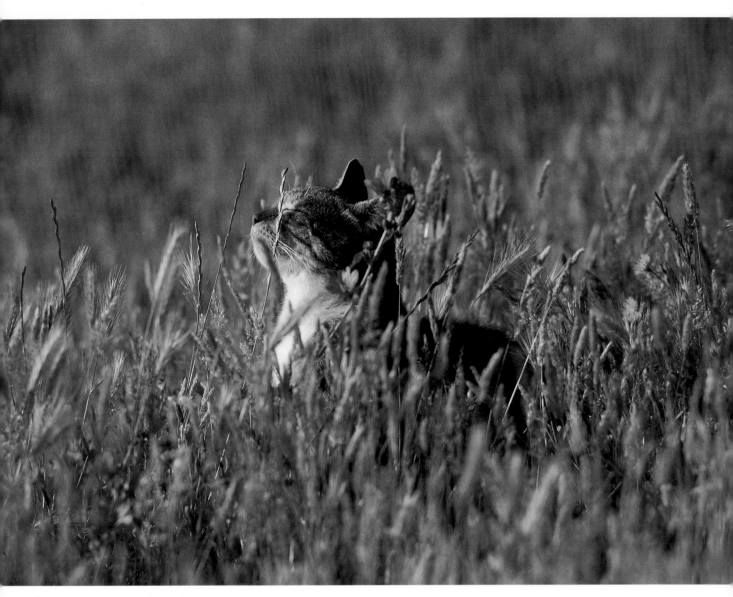

盡可能地把鼻子抬高。　義大利，羅馬

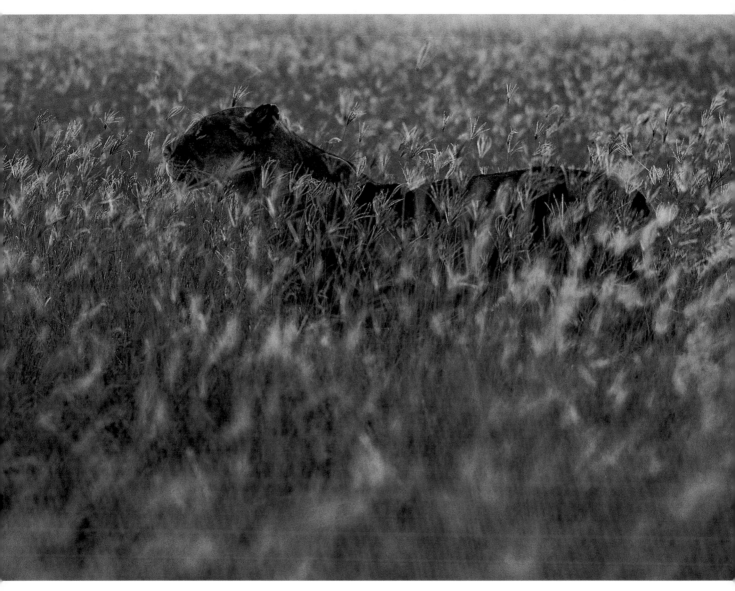

集中鼻子、眼睛、耳朵的注意力走向獵物。　坦尚尼亞，恩戈羅恩戈羅自然保護區

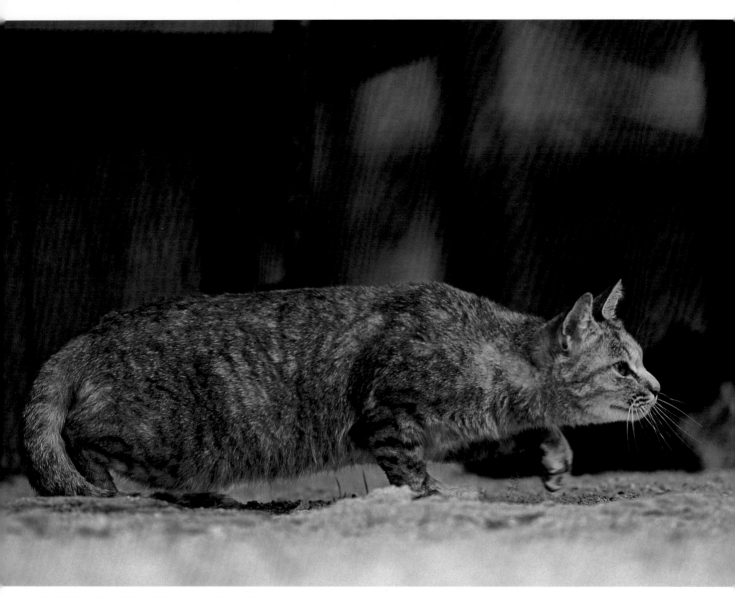

盯住了飛下來停在庭院中的鳥。　日本，沖繩縣，竹富町

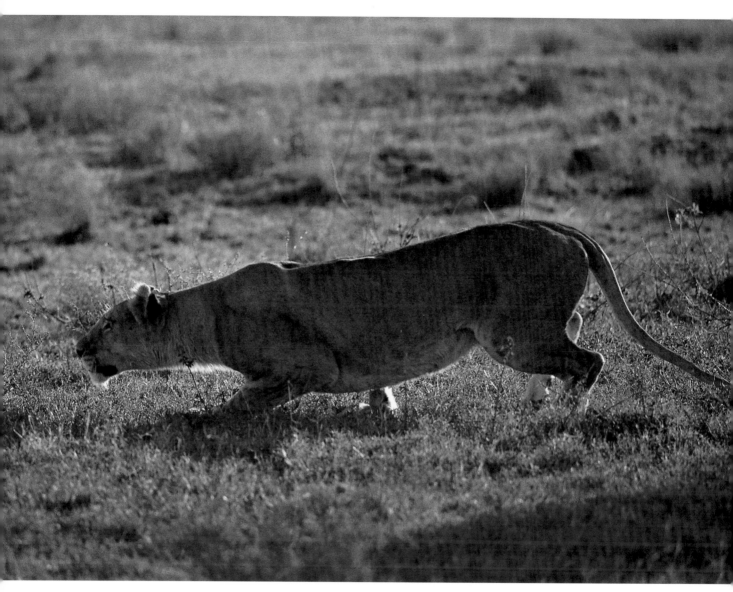

從下風處狩獵的成功率好像比較高。　坦尚尼亞，賽倫蓋蒂國家公園

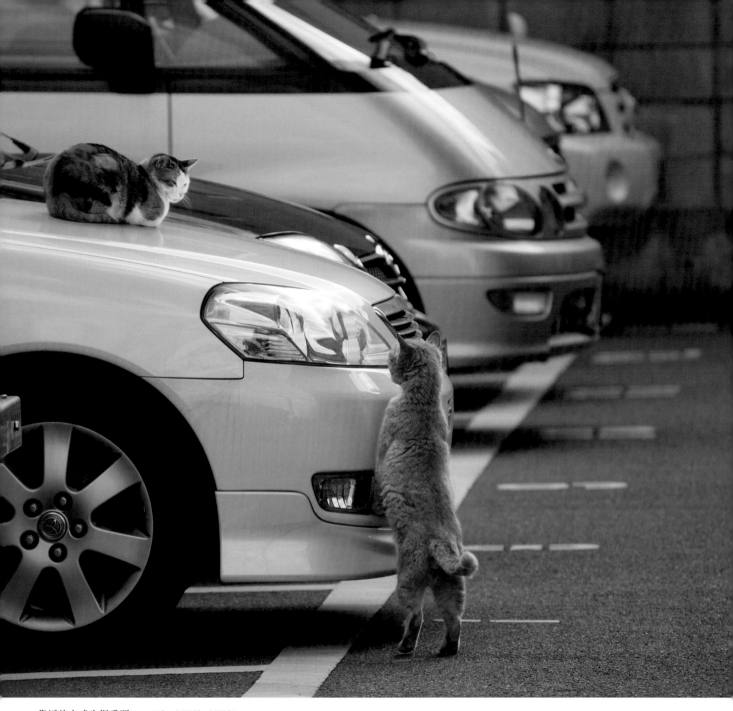

靠近的方式也很重要。　日本，福岡縣，福岡市

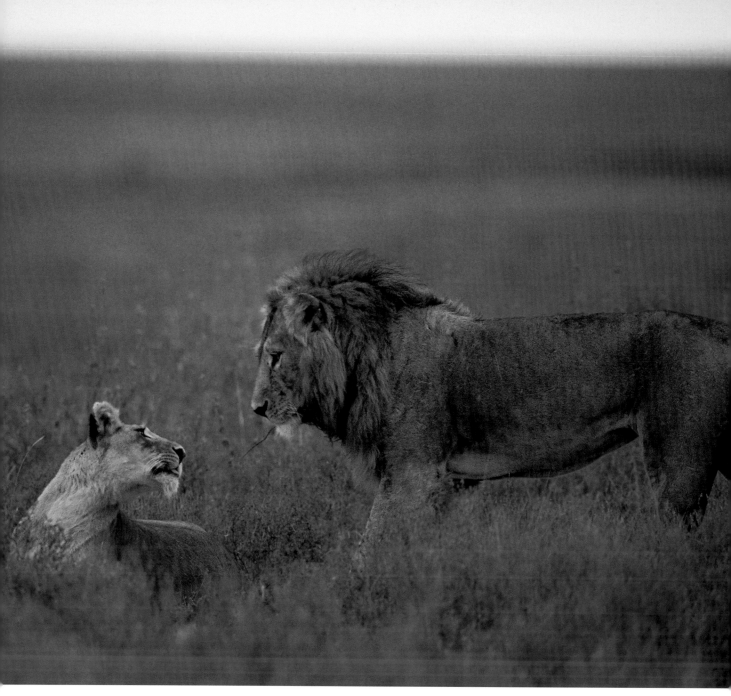

弄錯的話就會受傷。　坦尚尼亞，賽倫蓋蒂國家公園

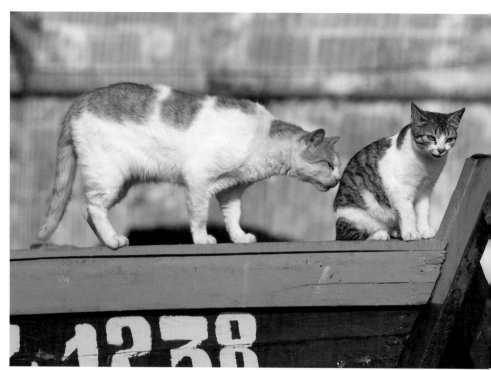

看得出母貓還沒準備好。 摩洛哥，艾索伊拉

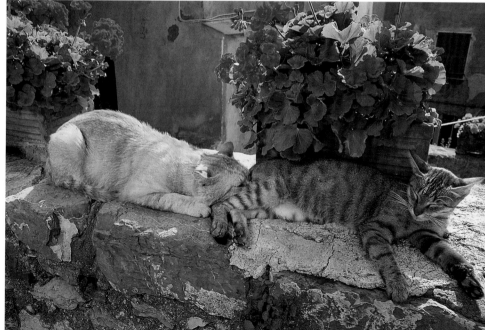

好像有點恍惚。 義大利，韋內雷港

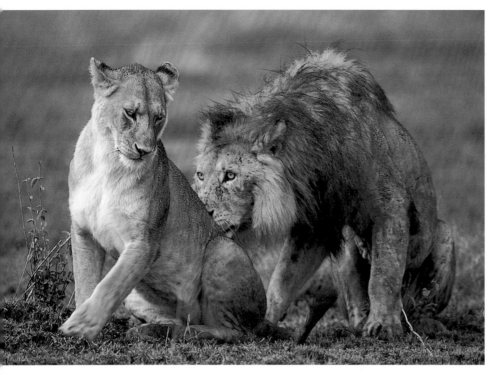

全看母獅的心情。 坦尚尼亞，賽倫蓋蒂國家公園

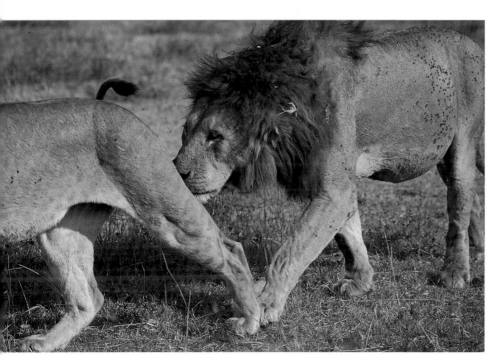

母獅一起身，公獅就跟上去。 坦尚尼亞，恩戈羅恩戈羅自然保護區

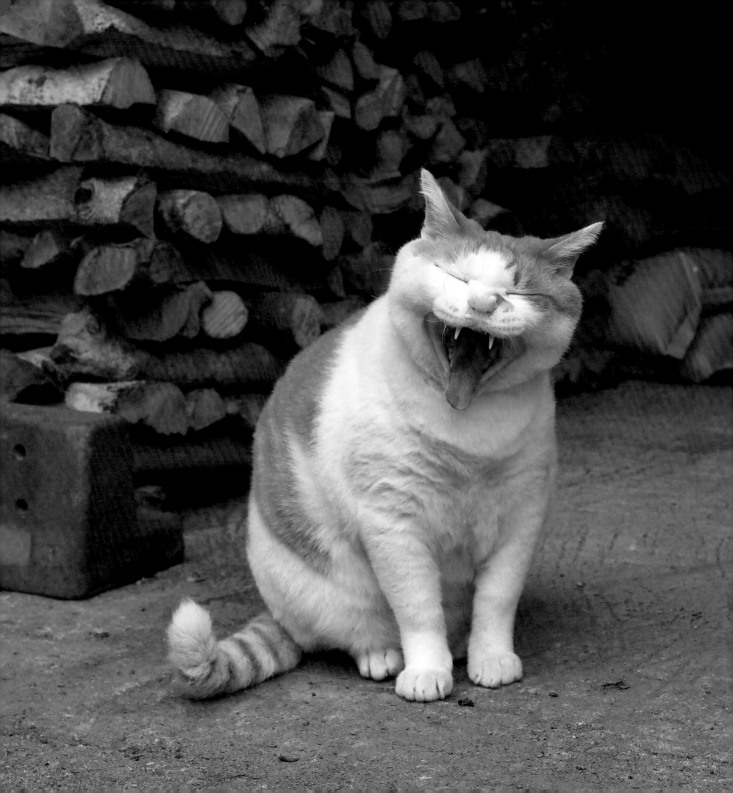

小壯的得意表情。 日本，廣島縣，庄原市

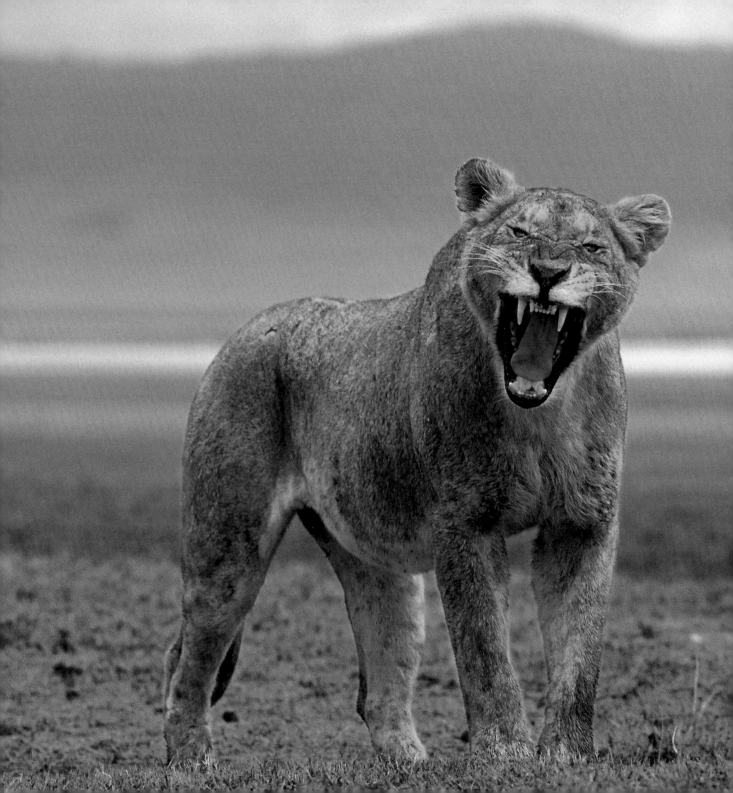

想要以打呵欠來解除緊張。　坦尚尼亞，恩戈羅恩戈羅自然保護區

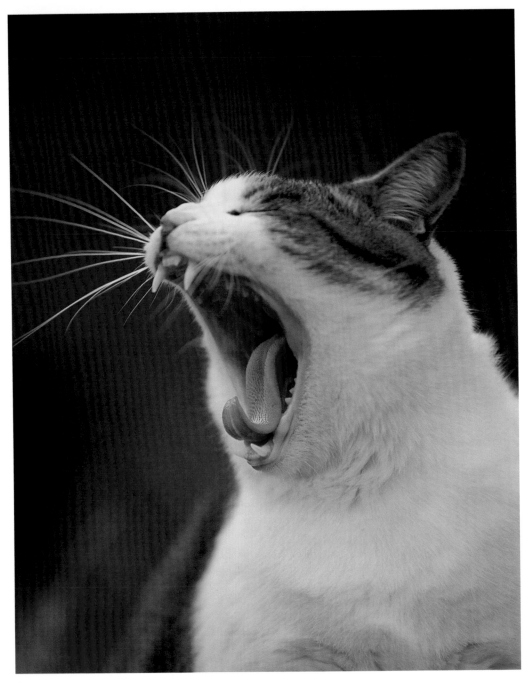

打呵欠應該也是一種重要的肌肉運動吧。 日本，鳥取縣，倉吉市

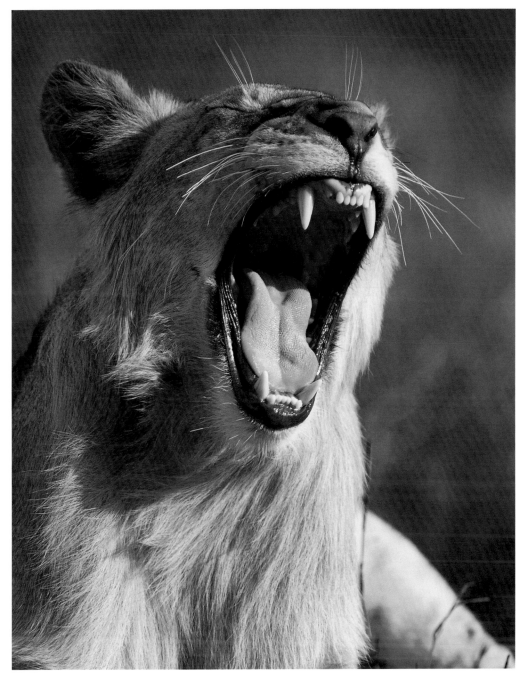

正要休息的狀態。　坦尚尼亞，恩戈羅恩戈羅自然保護區

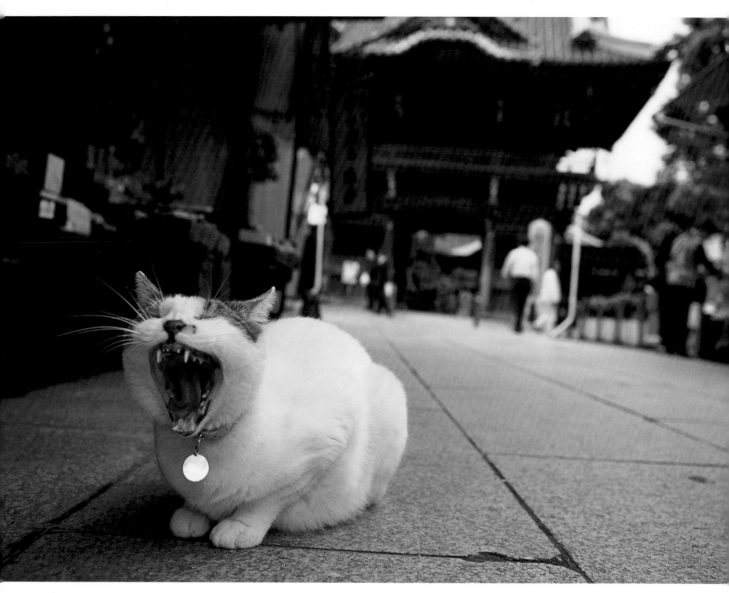

土生土長的柴又貓。　　日本，東京都，葛飾區（柴又）

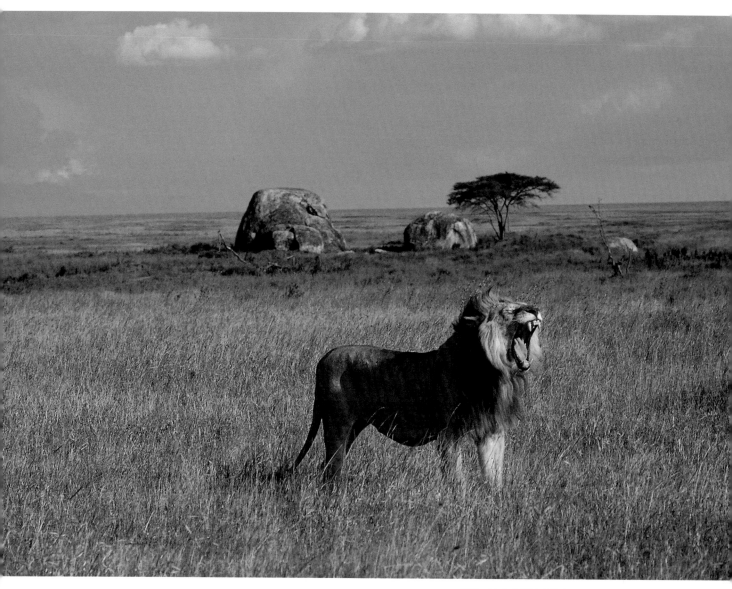

放眼可及之處都是我的家。　坦尚尼亞，賽倫蓋蒂國家公園

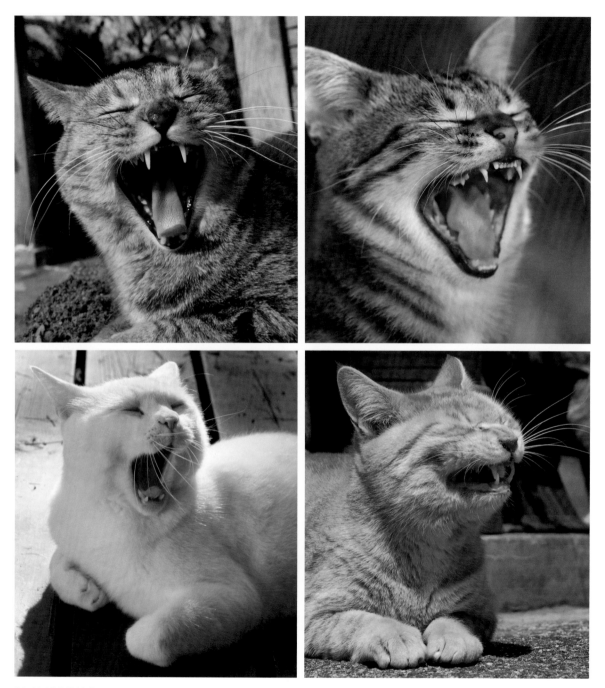

打呵欠是會傳染的。 （上左）日本，鹿兒島縣，薩摩川內市（上右）日本，京都府，伊根町（下左）日本，靜岡縣，西伊豆町（下右）日本，山梨縣，北杜市

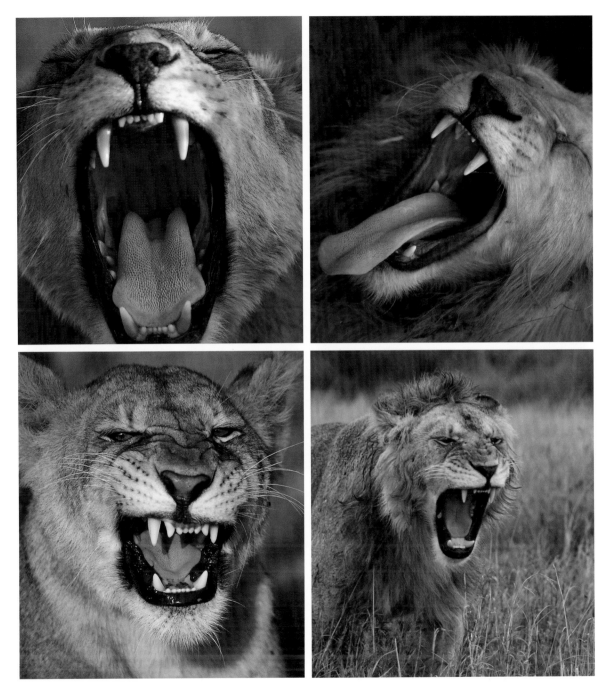

不是在吼叫，是在打呵欠。 （上左）坦尚尼亞，賽倫蓋蒂國家公園（上右）南非，堤姆巴伐堤私人自然保護區（下左）坦尚尼亞，恩戈羅恩戈羅自然保護區（下右）肯亞，馬賽馬喇國家保護區

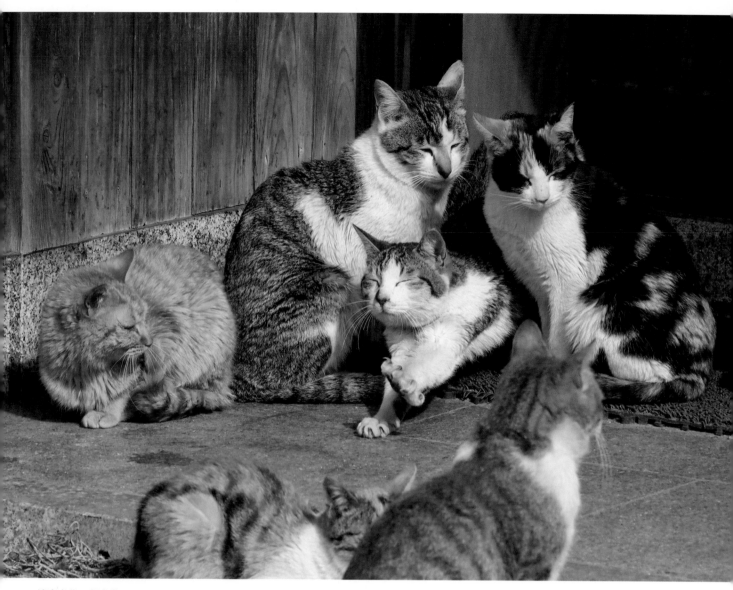

這麼多隻一起出動。　日本，香川縣，丸龜市

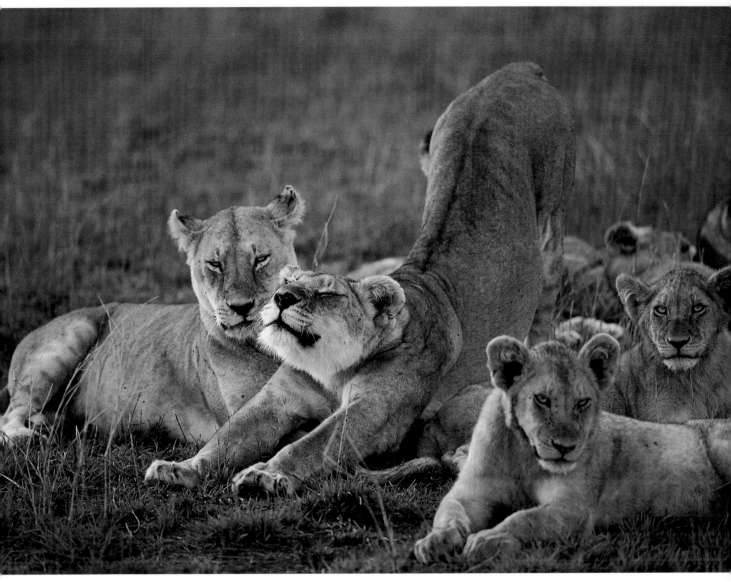

瑜伽中「貓式伸展」的範例。　坦尚尼亞，賽倫蓋蒂國家公園

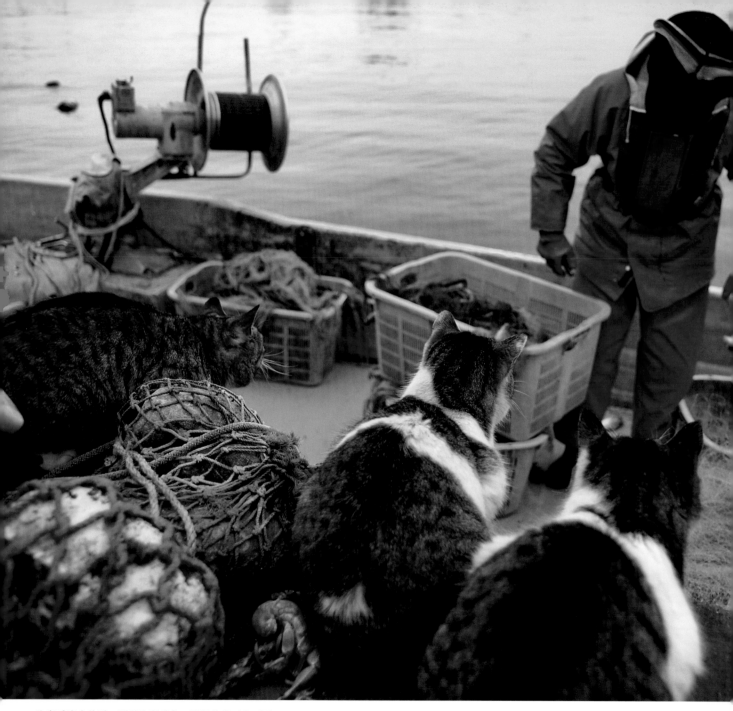

注意看漁夫的手，還是注意看魚，獲得的東西大不同。　日本，宮城縣，石卷市

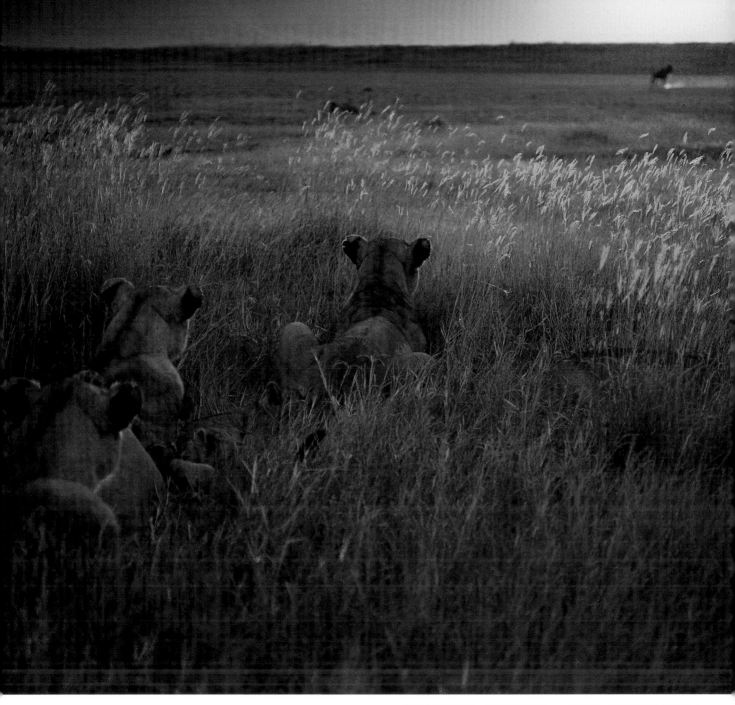

依照牛羚的動靜，隨時準備出動。　坦尚尼亞，恩戈羅恩戈羅自然保護區

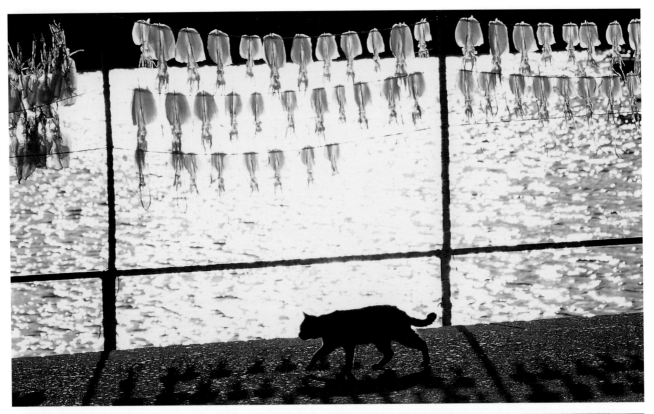

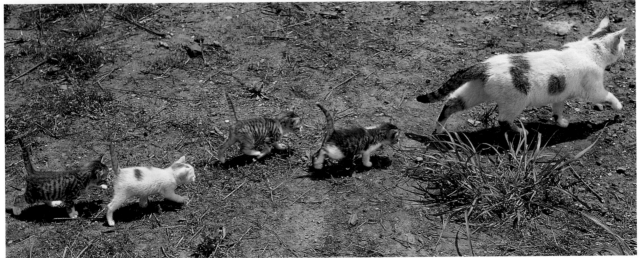

不由得走向有香味飄來的方向。 （上）日本，山口縣，上關町（下）日本，神奈川縣，逗子市

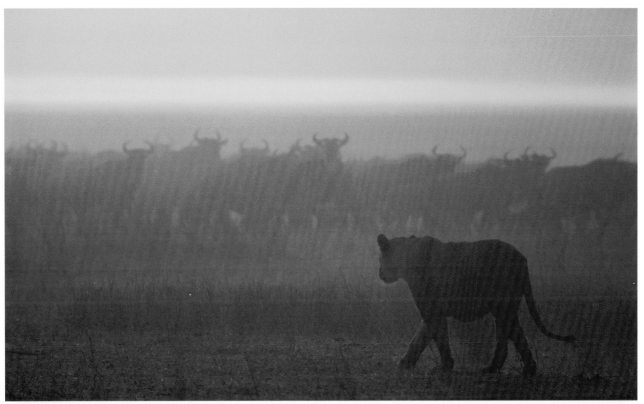

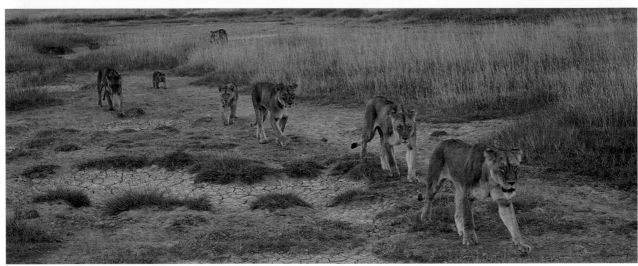

配合獵物和地形而有不同的行走方式。　坦尚尼亞，恩戈羅恩戈羅自然保護區

誰都不可以來打擾。　日本，山梨縣，北杜市

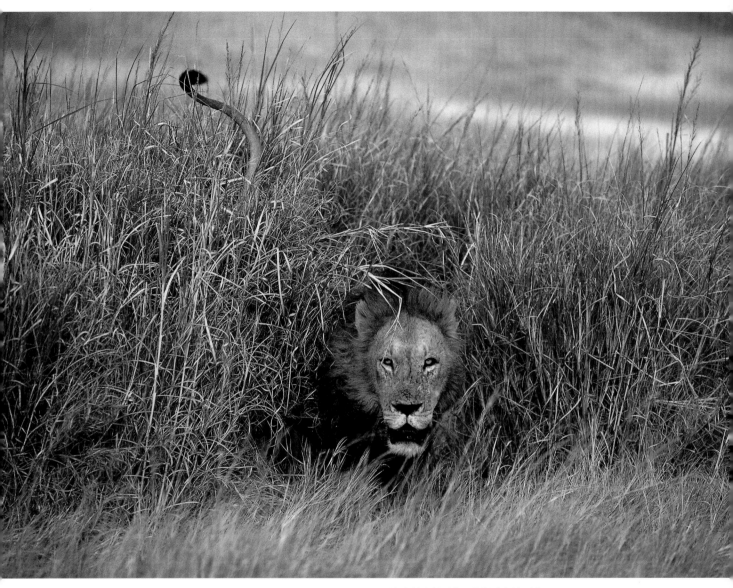

邊噴射（留下自己的氣味）邊現身。　坦尚尼亞，恩戈羅恩戈羅自然保護區

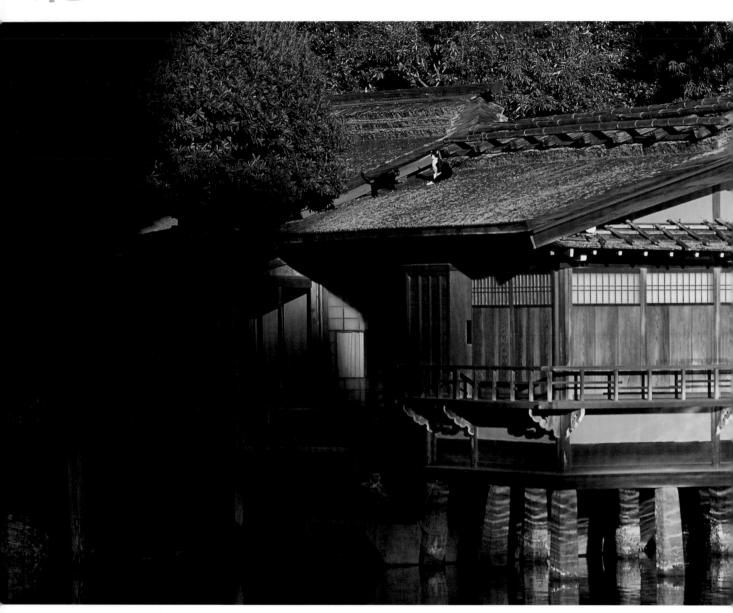

澄澈的清晨。聽得見各種不同的聲音。　　日本，石川縣，金澤市

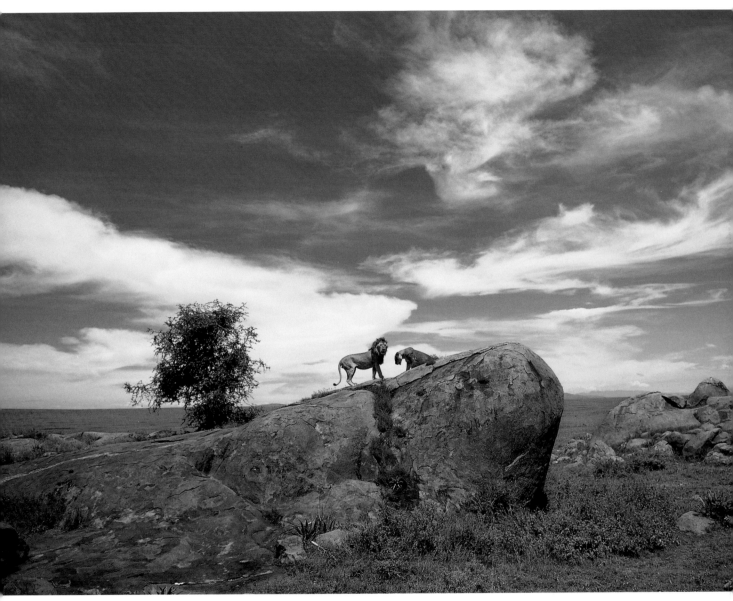

吹拂在平原上的風聲被母獅的吼聲蓋過。　坦尚尼亞，賽倫蓋蒂國家公園

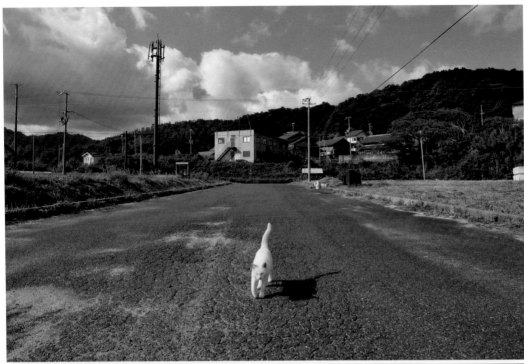

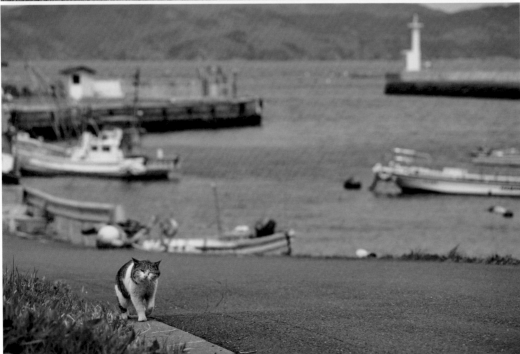

海水的香氣襲來，波浪的聲音也傳過來。

（上）日本，京都府，京丹後市（下）日本，宮城縣，石卷市

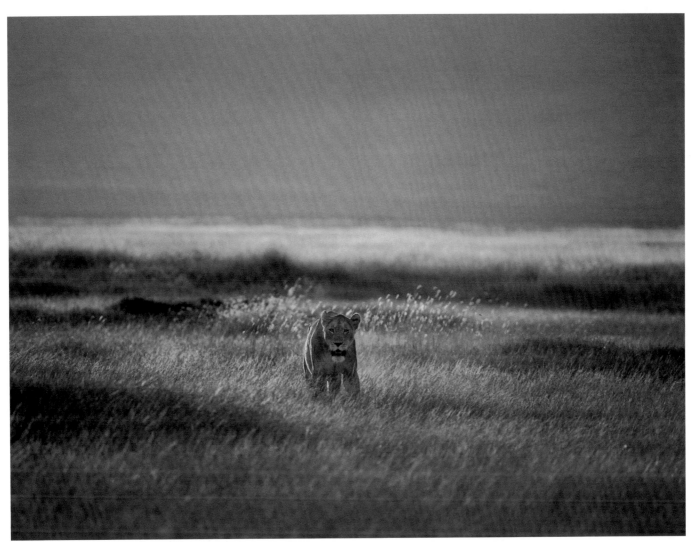

也有無聲的時間。　坦尚尼亞，恩戈羅恩戈羅自然保護區

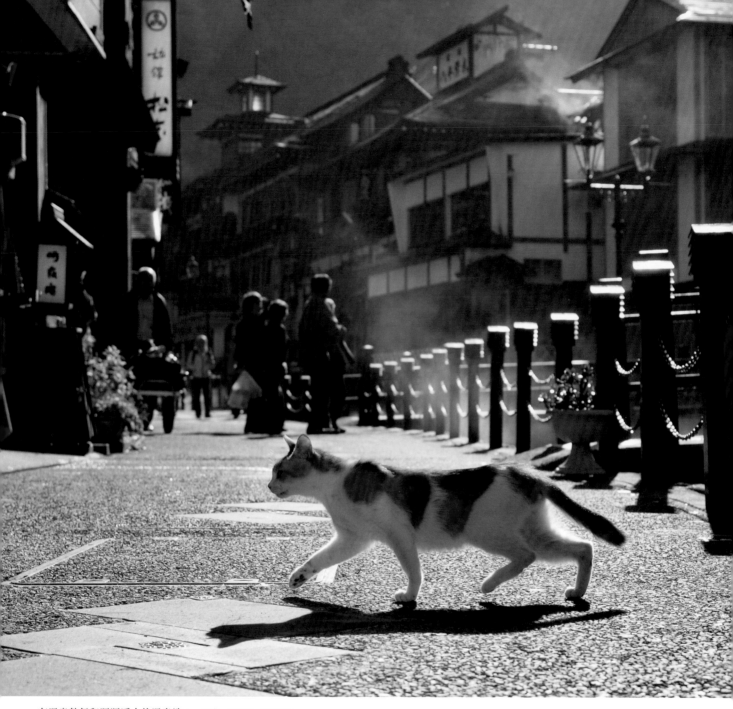

有溫泉熱氣和潺潺溪水的溫泉地。　日本，山形縣，尾花澤市

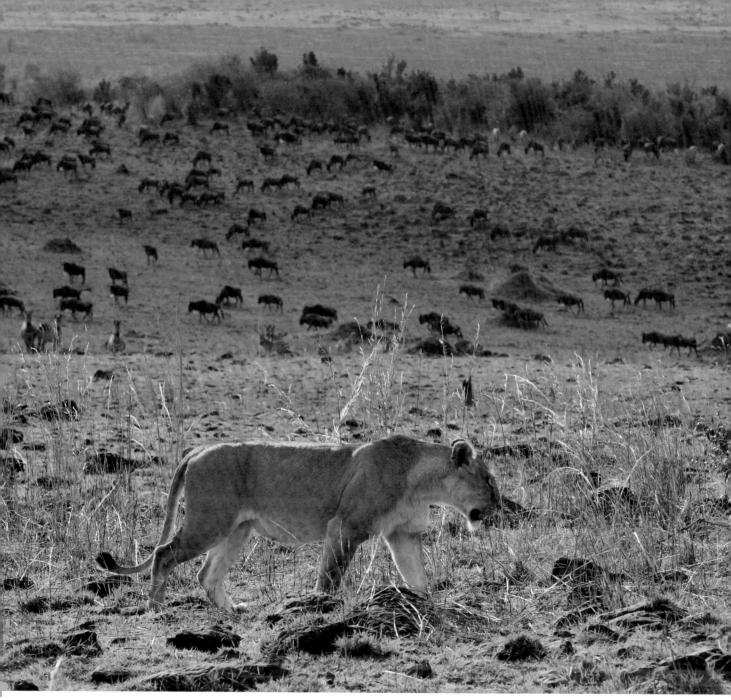

處處傳來「牛⋯牛⋯」的牛羚叫聲。　坦尚尼亞，賽倫蓋蒂國家公園

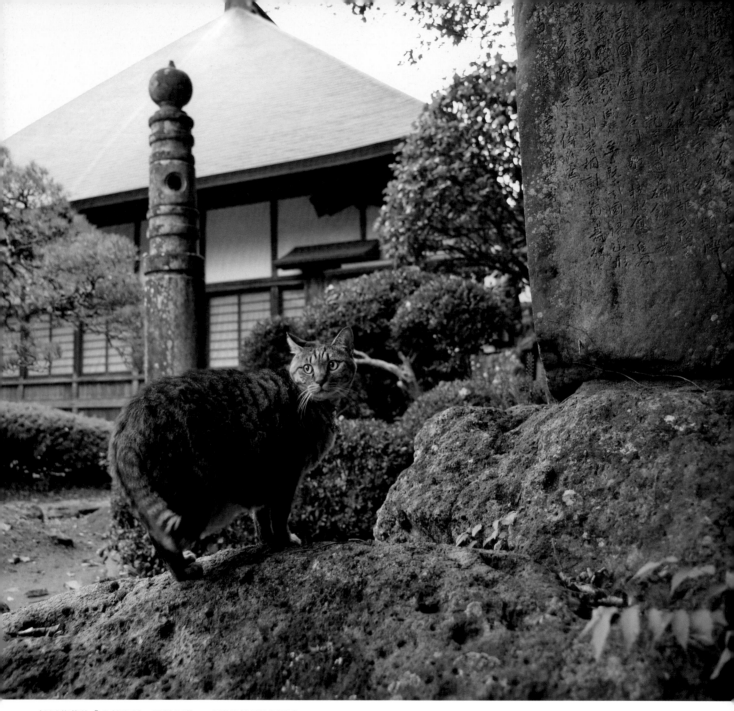

松尾芭蕉的「山林幽靜，蟬聲入岩」，吟詠的就是這個地方。　日本，山形縣，山形市

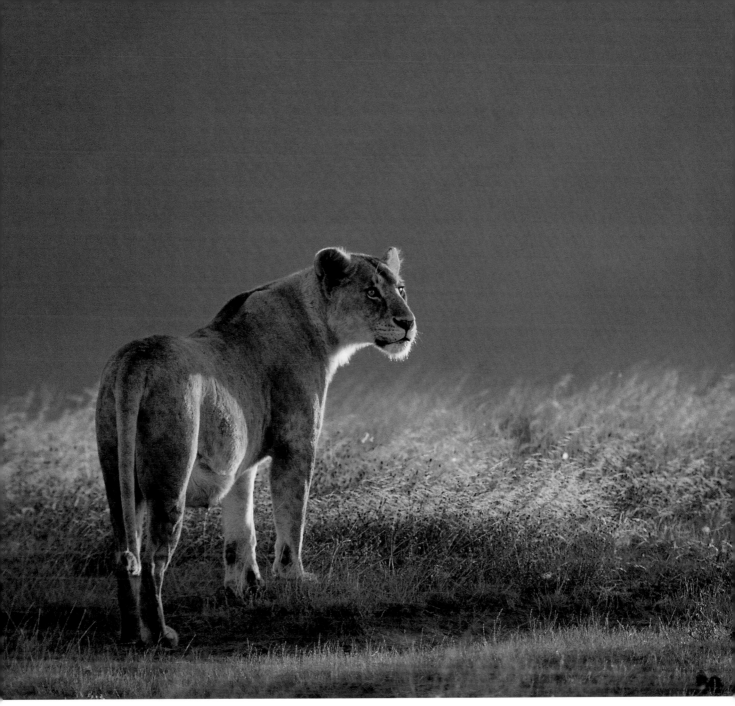

以輕柔的嗚嗚聲呼喚孩子們。　坦尚尼亞，恩戈羅恩戈羅自然保護區

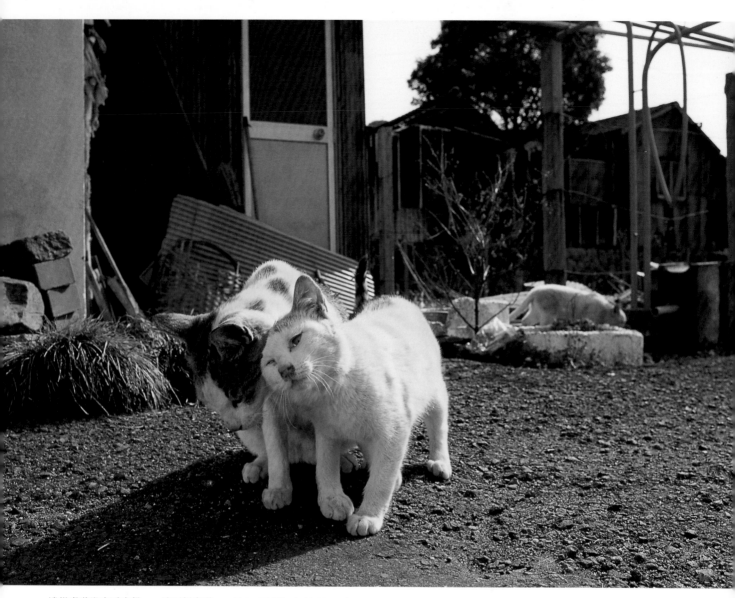

一邊從喉嚨發出呼嚕聲，一邊互相磨蹭。　日本，香川縣，小豆島町

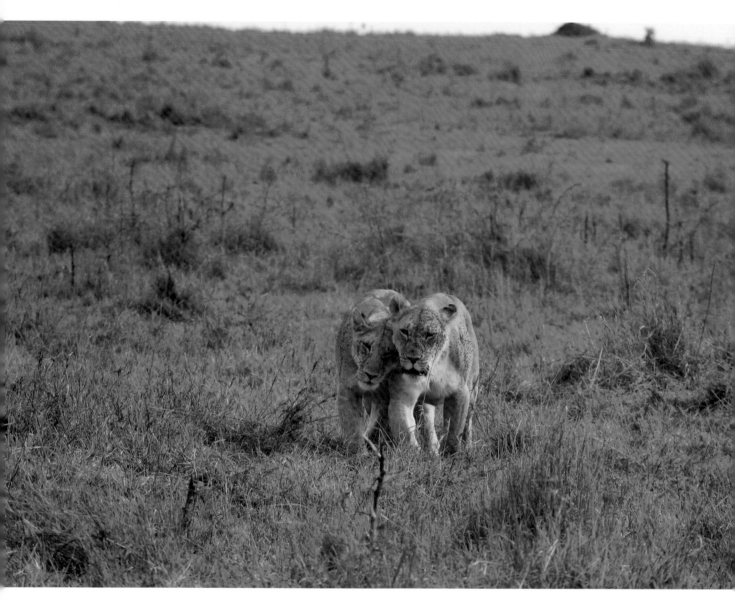

喉嚨發出聲音是在吐氣的時候。　肯亞，馬賽馬喇國家保護區

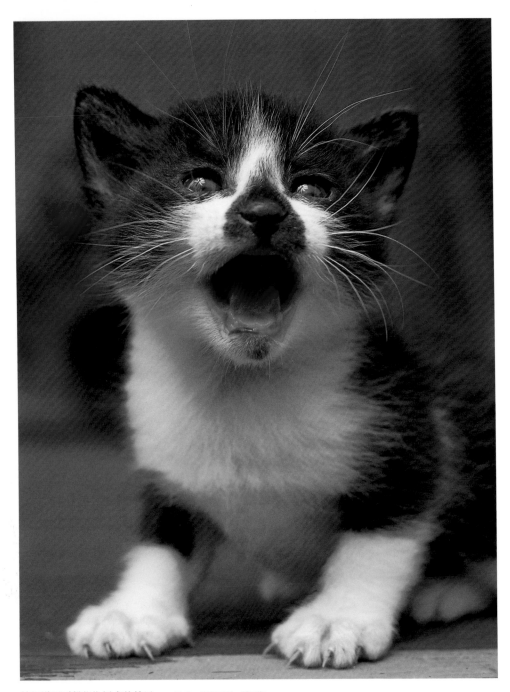

牠知道用叫聲作為訴求的效果。　　日本，神奈川縣，逗子市

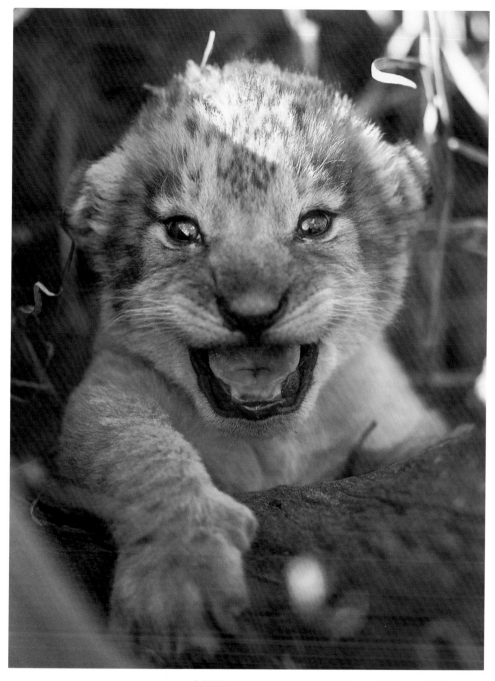

大聲鳴叫似乎是在培養未來的粗吼聲。 坦尚尼亞，賽倫蓋蒂國家公園

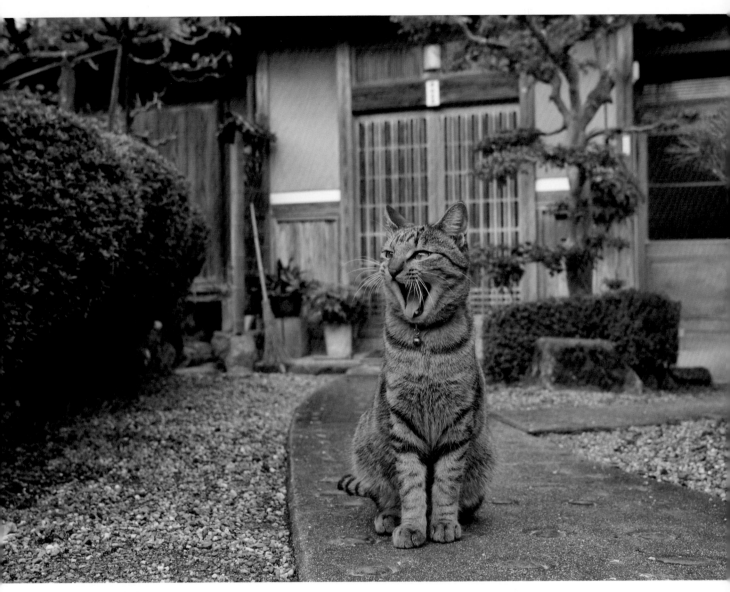

一日之計始於清晨的門口。　日本，奈良縣，明日香村

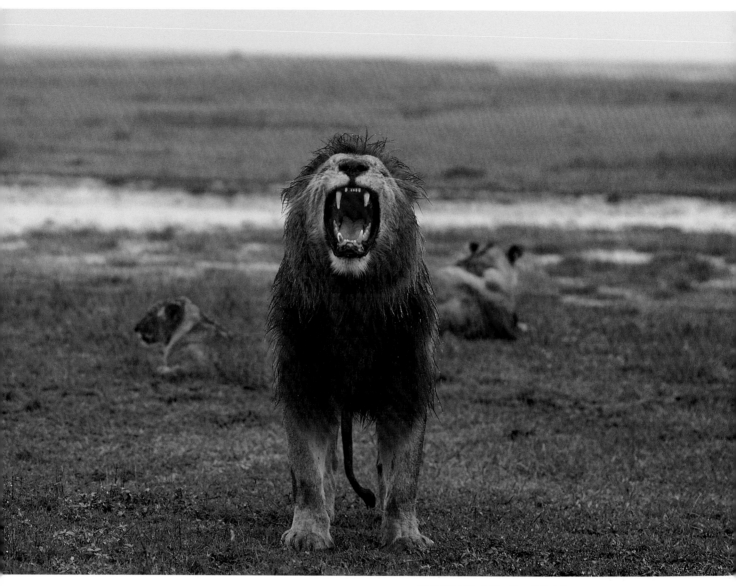

一到雨季就好像甦醒了般，準備出動。　坦尚尼亞，賽倫蓋蒂國家公園

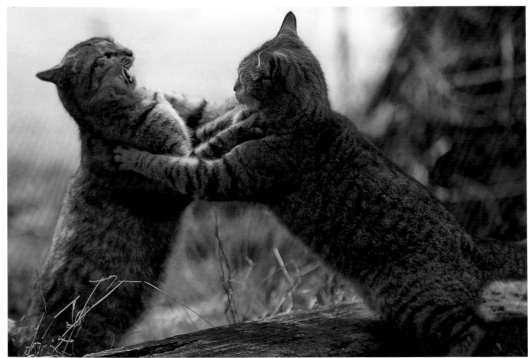

應該是有點小衝突吧。　日本，茨城縣，守谷市

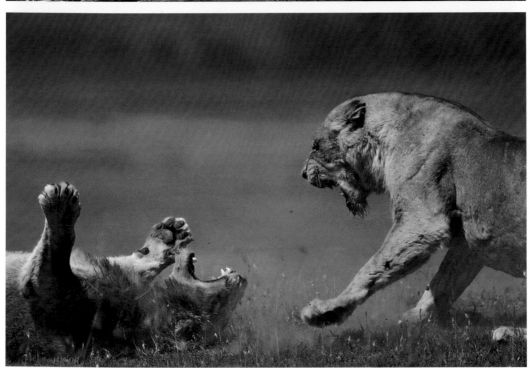

一邊吼叫，一邊進行管教。　坦尚尼亞，恩戈羅恩戈羅自然保護區

一邊彈跳起來一邊接招。　義大利，科利奧尼

戰況愈來愈激烈。　坦尚尼亞，恩戈羅恩戈羅自然保護區

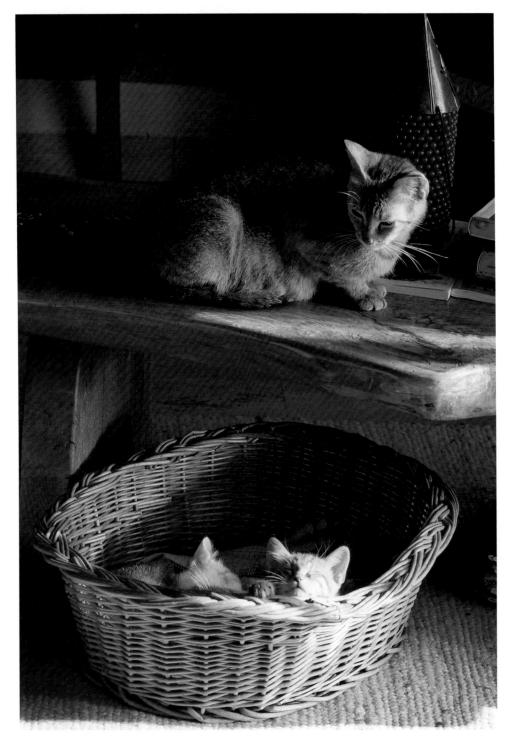

聽得見小貓睡覺時的鼻息。 義大利，愛爾巴島

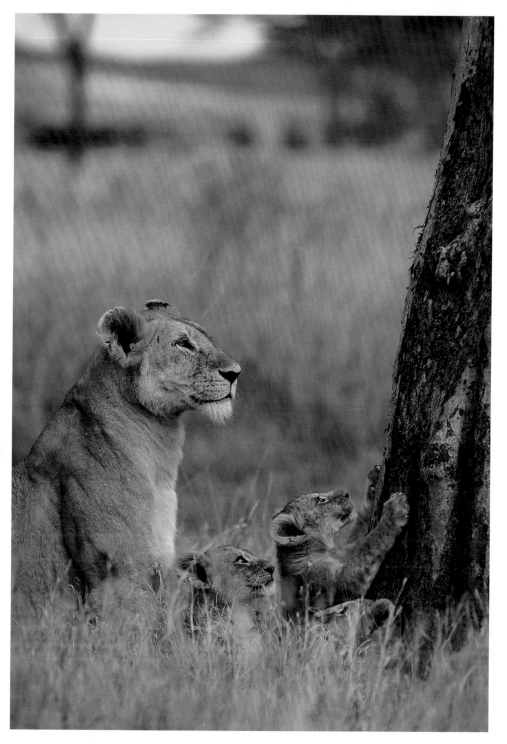

小獅子在玩，母親則注意周遭動靜。 坦尚尼亞，賽倫蓋蒂國家公園

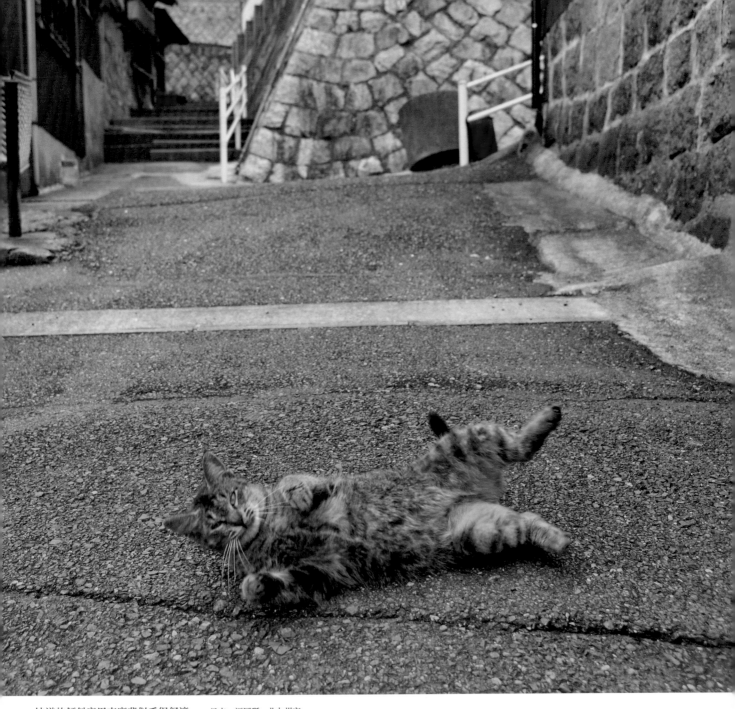

坡道的傾斜度用來磨背似乎很舒適。　日本，福岡縣，北九州市

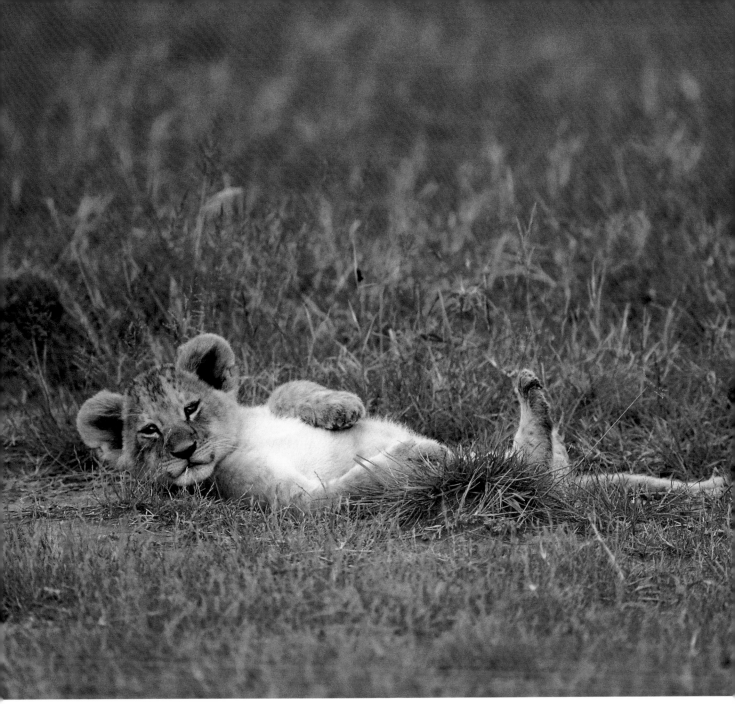

不知道為什麼把兩隻後腳擺成垂直。　坦尚尼亞，恩戈羅恩戈羅自然保護區

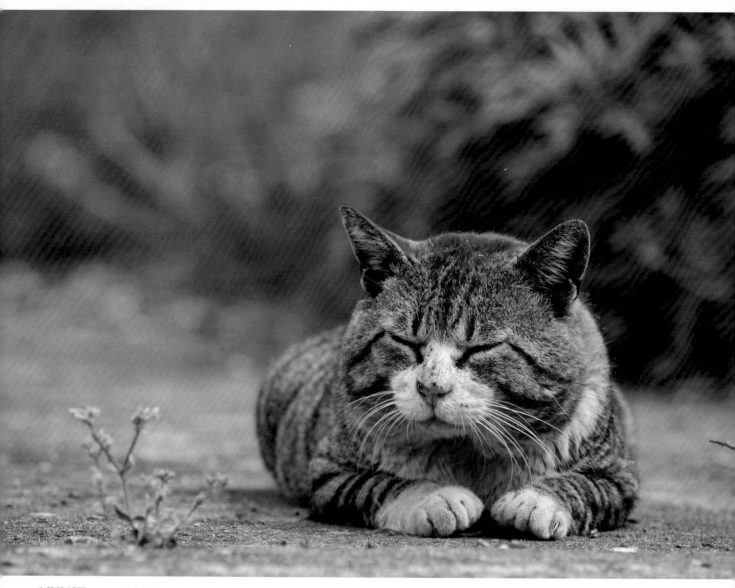

公貓的孤獨。　　日本，宮城縣，石卷市

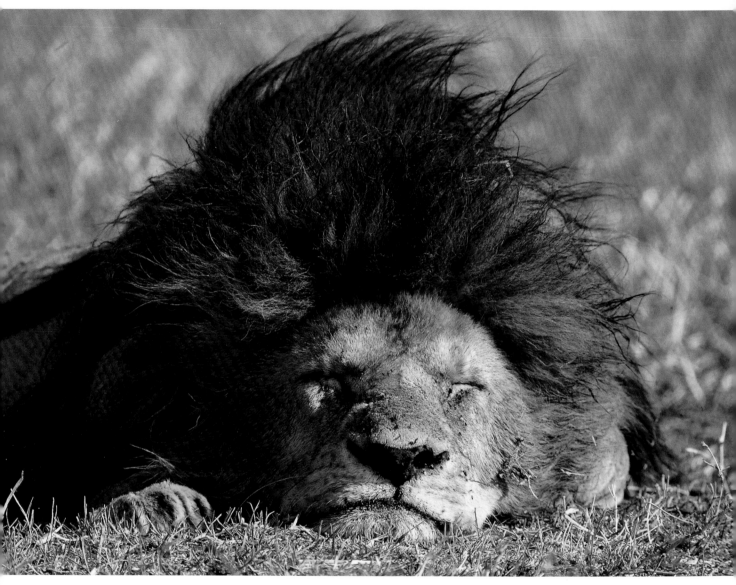

看不出牠有在思考什麼。 坦尚尼亞，恩戈羅恩戈羅自然保護區

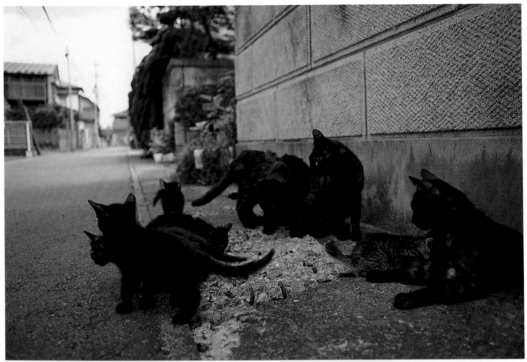

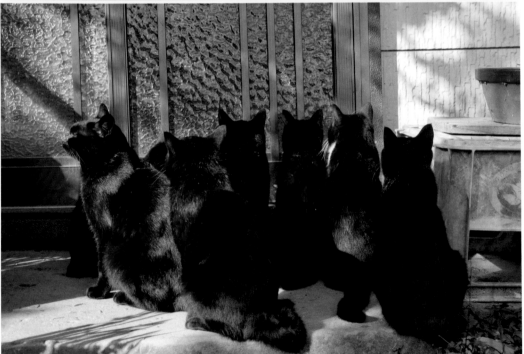

家族的肖像。　日本，岩手縣，盛岡市

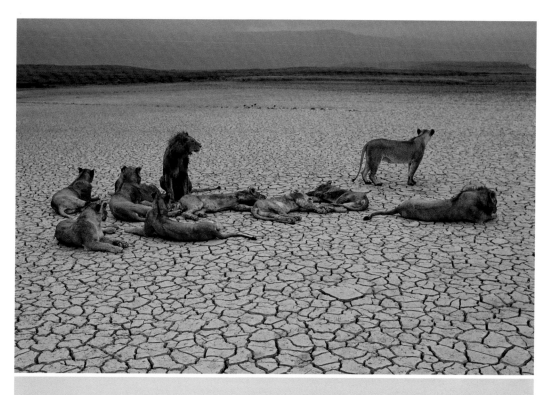

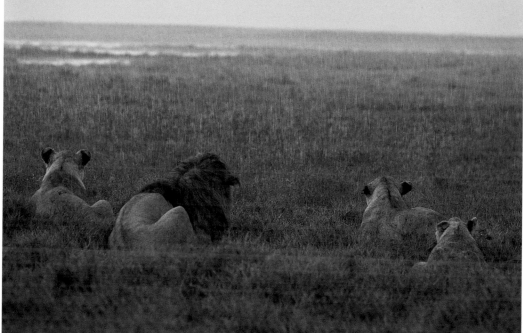

乾季和雨季。　坦尚尼亞，恩戈羅恩戈羅自然保護區

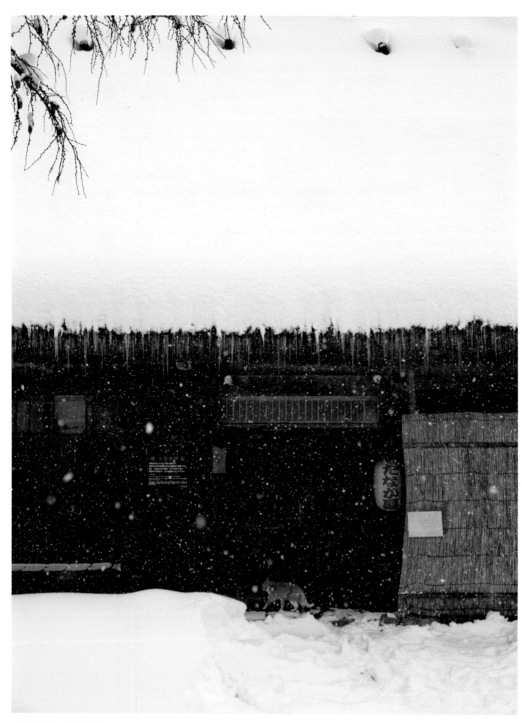

下啊下的，下個不停。　日本，岐阜縣，白川村

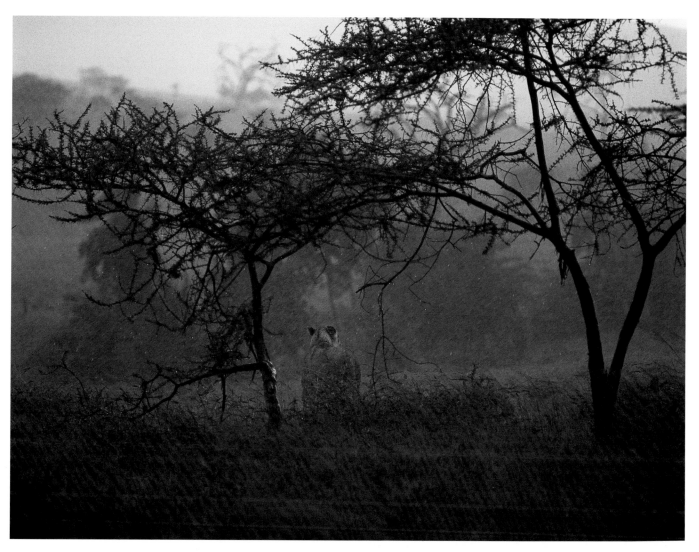

有時候也會在雨中活動。　坦尚尼亞，賽倫蓋蒂國家公園

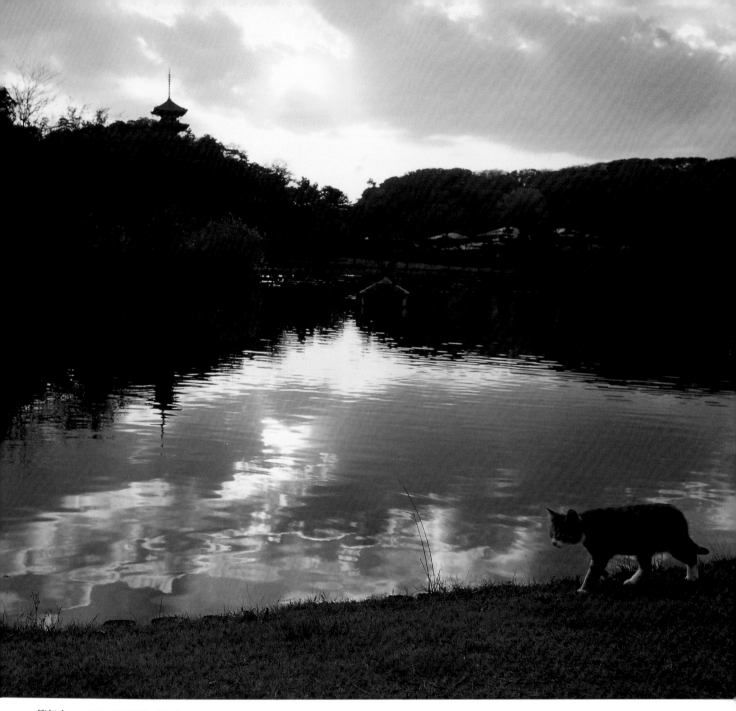

等無人。　日本，神奈川縣，橫濱市

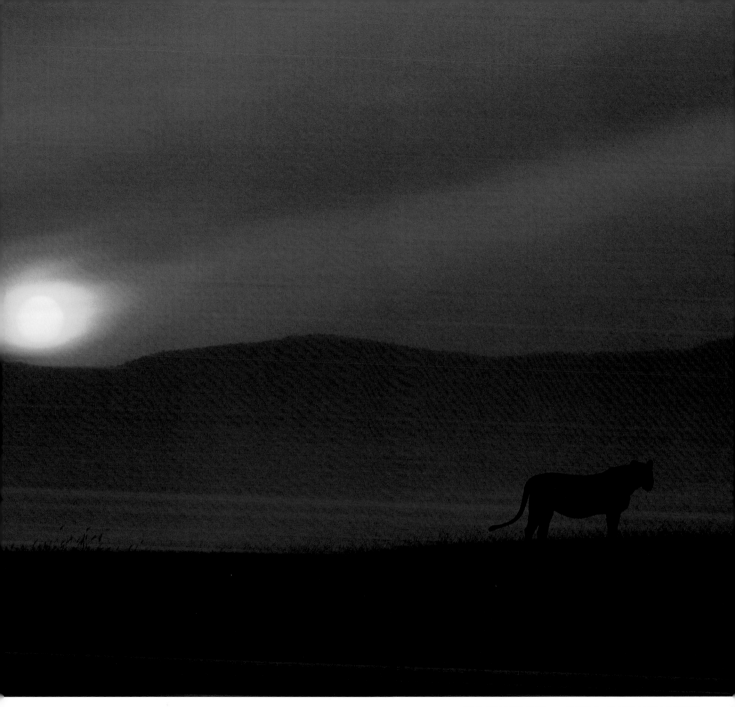

佇立在地盤的邊界。　坦尚尼亞，恩戈羅恩戈羅自然保護區

貓與人的共存

　　關於貓是怎麼被馴化的，最有力説法是，因為家貓的祖先利比亞豹貓和人類的利益一致。

　　相對於狗因為是人類狩獵時不可缺少的夥伴而被馴化，貓則是在農耕開始後不久才被馴化。貓因為不聽從人類指揮，在狩獵時代是沒有用處、甚至被嫌棄的動物，但由於古代人貯藏的穀物常常遭受鼠害，而利比亞豹貓會自動自發地承擔起看守穀物的責任，理所當然就被人類馴養了。

　　另一方面，對利比亞豹貓來説，總是有許多老鼠去偷吃穀物的聚落，似乎是個落腳的好地方。明明就是為自己打的獵，卻受到人類的歡迎。就這樣，雙方利益一致，貓的馴化就發生了。於是從此以後過著快快樂樂的日子……真的是這樣嗎？我懷疑。

　　回頭看歷史，的確，貓對人類來説是保護重要財產的有用動物，不只是守護穀物而已。早年從中國把佛教經典運往日本的船上就帶了貓，除了防止鼠類侵害食物之外，也是為了守護經典；據説日本的貓就是那時候來的。此外，在14世紀時，別稱黑死病的鼠疫在歐洲大流行，死亡人數占全部人口的三分之一，而當時執行消滅病媒、也就是老鼠的任務的，無庸置疑也是貓。

　　像這樣以雙方的共同利益來説明馴化的原因，雖然美妙又合理，但是我卻覺

得這應該不是馴化的開端，而只是貓在馴化之後建立的功績。我覺得貓馴化的第一步，是因為人類愛上了利比亞豹貓的小貓，無法抗拒牠們的魅力，於是開始不停地讓牠們繁殖。雖然有人會對貓咪的任性、我行我素皺眉頭，但是由於牠們確實發揮了看守穀物的功能，就逐漸被人類的社會接受了。

自古以來，人類一直認為貓是不可思議的動物，現在也還有不少人持同樣的看法。正如研究貓類行為與心理的先驅，動物學家麥可‧福克斯博士所說的：「貓是籠罩在謎團中的生物。想要替這樣的動物寫書，一定是非常的自以為是。」貓具有狗所沒有的不可思議性。

「晝如淑女、夜似惡女」、「隱藏在被馴化的自然中的野性」，適用於這類描寫的動物，除了貓以外，應該沒有了吧。

日本國立科學博物館 館長　林　良博

後記

　　雖然人是喜歡比較的動物，但卻無法拿貓來跟獅子作比較。人類彼此也會互相比較，覺得羨慕，或是因為自己占上風而驕傲。不過以更輕鬆的心情來觀察世界不是更好嗎？是的，也許應該說，以更寬闊的心情來看待地球會更好。我認為在大事小事不斷的世間，人類對外界的解讀和判斷，已經過度依賴臉部表情或是言語了。

　　清晨，貓離開家的時候似乎會用觸鬚判斷當天的氣象。牠們應該也能用耳朵判斷鄰居的心情吧。說不定還能用鼻子察覺那家人剛領到年終獎金，所以吃得不錯，也許等一下能夠分到一杯羹。這些程度的事，牠們應該都做得到。貓在馴化之後，並沒有遺忘這類屬於野生動物的感覺。我認為那也是我們人類的身體中應該還有的感覺。所謂情報，是某個人靠自己得到的資訊才對。

　　由於獅子是野生動物，存活就更為困難。被人類冠上百獸之王這個頭銜，是牠們的不幸。獅子是生活在大草原上的生命當中的一個環結。但是每當有觀光客來到非洲，獅子又懶得起身服務時，就會展現出睡覺等等的行為。等到觀光客離開之後，牠們就會立刻開始狩獵。這樣聽起來，好像表示動物也會說謊哩。你家裡的貓，也可能很會騙人喔。

<div align="right">岩合光昭</div>

岩合光昭（Iwago, Mitsuaki）

1950年出生於東京。自從19歲造訪加拉巴哥群島，懾服於驚人的大自然之後，就步上了動物攝影師之路，並陸續到地球上各種地區拍攝動物。他的作品不但美麗，又能激發想像力，在世界各地獲得很高的評價。1979年以《來自大海的信》獲得木村伊兵衛寫真賞。花了將近兩年在坦尚尼亞的賽倫蓋蒂國家公園拍攝的攝影集《掟（規矩）》，成為全球暢銷書。另一方面，他持續拍攝生活週遭的貓咪超過40年，以此為終身志業；照片以獨特的風格展現人貓關係，得到許多人的共鳴與歡迎。

著有《獅子家族》、《掟（規矩）》（小學館）、《賽倫蓋蒂》（朝日新聞社）、《貓》、《貓散步》、《動物家族》（Crevis）等。

主要的使用攝影器材是Olympus E系列的相機與鏡頭。
岩合光昭官網：[Digital Iwago] www.digitaliwago.com

CATS & LIONS
ネコライオン　貓與獅

作　　者：岩合光昭
翻　　譯：張東君
主　　編：黃正綱
文字編輯：許舒涵、蔡中凡、王湘俐
美術編輯：吳思融
行政編輯：秦郁涵

發 行 人：熊曉鴿
總 編 輯：李永適
印務經理：蔡佩欣
美術主任：吳思融
發行副理：吳坤霖
發行主任：吳雅馨
行銷企畫：汪其馨、鍾依娟
行政專員：賴思蘋

出 版 者：大石國際文化有限公司
地　址：台北市內湖區堤頂大道二段181號3樓
電　話：(02) 8797-1758
傳　真：(02) 8797-1756
印　刷：群鋒企業有限公司

2016年 (民105) 7月初版
定價：新臺幣350元/港幣117元
本書正體中文版由Mitsuaki Iwago
授權大石國際文化有限公司出版
版權所有，翻印必究
ISBN：978-986-93203-6-8 (平裝)
＊本書如有破損、缺頁、裝訂錯誤，
　請寄回本公司更換
總代理：大和書報圖書股份有限公司
地　址：新北市新莊區五工五路2號
電　話：(02) 8990-2588
傳　真：(02) 2299-7900

國家圖書館出版品預行編目（CIP）資料

貓與獅
岩合光昭 作；張東君 譯
臺北市：大石國際文化，民105.07初版
168頁：21×21公分
譯自：CATS & LIONS ネコライオン
ISBN 978-986-93203-6-8 （平裝）
1.攝影集 2.動物攝影
957.4　　　　　　　　　105010096

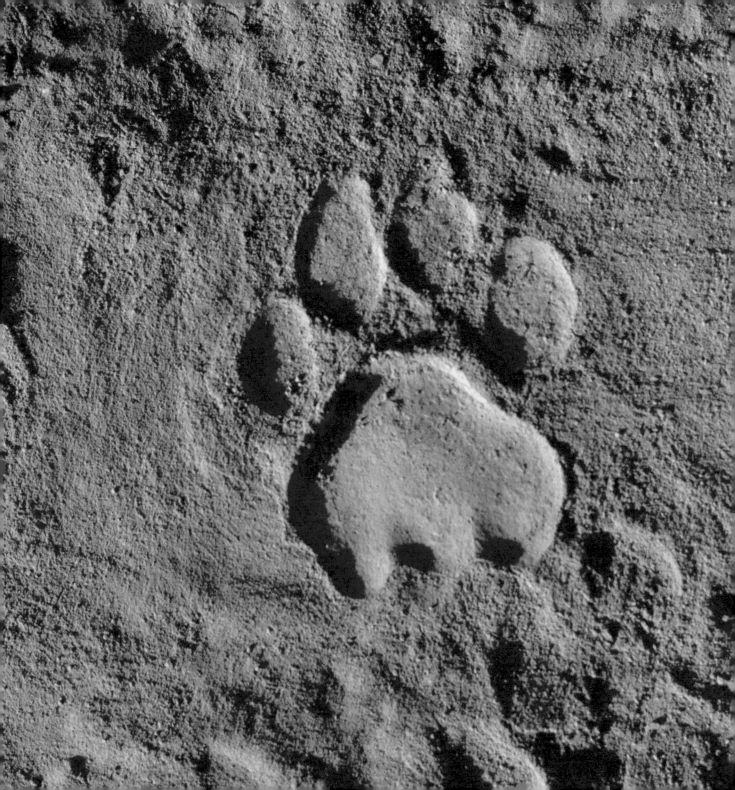